명문당 사군자난첩 7

四君子 蘭帖

題荷潭

荷潭 全圭鎬 編譯

난첩(蘭帖)를 내면서

　현재 우리나라의 사군자(四君子)를 살펴보면 이론은 없고 붓질만 춤을 추는 형태라고 말할 수 있다. 왜냐면 사군자에 음양이 없고 특색도 없으며 무엇이 귀한지 천한지조차 알지 못하고 무조건 선배들의 그림 형태를 보고 그대로 따라서 모방만 일삼으니, 어찌 특색 있고 고귀한 그림이 나올 수 있을 것인가! 그리고 그림을 그리기 전에 먼저 이론을 숙지하고 그려야 하는데, 우리의 실정은 그렇지 못하고, 다만 앵무새가 사람의 말을 따라서 하듯이 한다고 봐야 옳을 것이다.

　필자는 오래전부터 이러한 문제를 해결해 보려고 많은 생각을 하였다. 그래서 이번에 개자원(芥子園)의 화론(畵論)을 자세히 번역하여 싣고, 옛적 중국 사람들의 난화(蘭畵)의 예화(例畵)와 우리나라 조선조 문인들의 난화(蘭畵)를 실었으며, 또한 요즘 유행하는 난을 필자가 그려서 현대의 난을 소개했다. 그러므로 이 책은 옛적 중국의 난과 조선의 난, 그리고 현대의 난을 일목요연하게 볼 수가 있어서 누구나 이 책에서 난(蘭)을 치는 이론과 방법을 같이 배울 수 있을 것이다.

　앞으로 매첩(梅帖), 죽첩(竹帖), 국첩(菊帖)을 연이어 발간하여 사계의 발전에 이바지 할 것을 약속하며, 이의 출판에 응해주신 도서출판 명문당 김동구 사장님께 심심한 사의를 표한다.

2011년 3월 9일
순성재(循性齋)에서 하담(荷潭) 전규호(全圭鎬)는 지(識)한다.

목차

잎을 묘사(描寫)하는 순서

조선인의 난(蘭)

중국인의 난(蘭)

현대의 난(蘭)

청재당화란천설(青在堂畵蘭淺說)

복초씨(宓草氏, 王蓍의 號)는 말하기를, 이 난보(蘭譜)에서는 각각의 전도(全圖) 앞에 고인(古人)의 논설을 고증하고 그 의도를 잘 파악하여 각 화법(畵法)을 소개했다. 이어서 난초를 그리는 비결을 노래한 시(詩)와 기본적인 도례(圖例)가 계속된다. 이것은 순서 있게 학습해 나가는데 편리하도록 하기 위함이니, 마치 학습의 초보에서는 필획의 간단한 글자로부터 번잡한 것으로 진행하면서, 일필(一筆), 이필(二筆)에서 십수필(十數筆)의 문자에 도달하는 것과 마찬가지이다. 곧 먼저 기본적인 잎과 화지(花枝)도 단지(單枝)에서 총지(叢枝)로 분류해서 순서에 따랐다.

말하자면 초보자가 그 역량에 응해서 "영자팔법(永字八法)"을 회득(會得)하면, 곧 천백의 문자가 어느 것이고 예외가 아닌 것으로 되는 것과 같다. 이제부터 난화(蘭畵)를 배우려는 자는 이 천설(淺說)로부터 다시금 깊이 탐구해서 화기(畵技)가 진보되기를 기대한다.

화란(畵蘭)의 원류(源流)

묵란(墨蘭)을 그리는 것은 정사초(鄭思肖)[1]에서 시작되었고, 이어서 조맹견(趙孟堅)[2]·관도승(管道昇)[3]으로 이어지고, 후계자는 대대로 그 수가 적지 않다. 아울러 이를 두 파로 구분할 수가 있다. 일파(一派)는 문인의 묵희(墨戱)이니, 방일(放逸)한 기상(氣象)이 필단(筆端)에서 엿보인다. 또 하나의 파는 여류화가가 여성의 마음을 나타내는 것으로, 유한(幽閑)의 모습이 지상에 떠오르고 있다. 이 이파(二派) 모두 각각 묘경(妙境)에 도달했다. 조맹규(趙孟奎)[4]와 조옹(趙

1) 정사초(鄭思肖) : 송나라 때 충신으로, 송나라가 망하는 것을 탄식하는 많은 시문을 지었는데 《정소남선생문집(鄭所南先生文集)》이 있다. 《심사》는 모두 7권으로 송나라가 망할 당시의 여러 가지 일들을 기록한 책이다. 《宋詩紀事》《欽定續文憲通考 卷190》

2) 조맹견(趙孟堅) : 자(字)는 자고(子固). 호(號)는 이재거사(彛齋居士). 송나라의 종실 출신으로 1226년 진사(進士)가 되고, 벼슬은 한림학사·엄주태수(嚴州太守)를 지냈다. 원(元)나라가 수립된 뒤에는 벼슬을 하지 않고, 저장성[浙江省]의 광천진[廣陳鎭]에 은거하여 시·서·화를 벗삼아 만년을 보냈다. 생활은 문인·사대부의 전형적인 행실을 보여준 수아박식(修雅博識)으로 일컬어졌으며 인격이 매우 고결하였다. 그 인격이 반영되어 운필의 엄정과 화취청경(畵趣淸勁)한 사군자화, 수선화 등을 그려 수묵백묘(水墨白描)의 《수선도권(水仙圖卷)》 등을 남겼다. 서화가 조맹부(趙孟頫)는 그의 사촌이다.

3) 관도승(管道昇) : 조맹부(趙孟頫)의 처임. 묵죽(墨竹)에 뛰어났음.

4) 조맹규(趙孟奎) : 원(元) 시대의 사람. 자(字)는 문요(文耀)이고, 호(號)는 춘곡(春谷)이다. 관직은 비각수찬(秘閣修撰)에 이르렀으며 죽석(竹石)과 난혜(蘭蕙)를 그렸다.

雍)⁵⁾은 조맹부의 가법을 서로 전하고 있으며, 양보지(楊補之)⁶⁾와 탕숙아(湯叔雅)는 생질과 숙부로서 미(美)를 경합했고, 양유한(楊維翰)⁷⁾과 조맹견(趙孟堅)은 동시대의 사람으로 모두 자(字)를 자고(子固)라 했으며, 또한 모두 난화(蘭畵)를 자부(自負)하고 있었는데, 우열을 가릴 수가 없었다.

그런데 명말(明末)이 되니, 장영(張寧), 항원변(項元汴), 주천구(周天球), 채일괴(蔡一槐), 진원소(陳元素), 두자경(杜子經), 장청(蔣淸), 육치(陸治), 하순지(河淳之) 등이 배출되어, 그야말로 묵(墨)은 난화(蘭畵)의 향기를 내게 되고, 연(硯)은 마침내 난원(蘭園)처럼 되었으며, 화란(畵蘭)의 최성기(最盛期)를 맞이했다. 한편 관도승(管道昇) 뒤에 여류화가들이 다투어 자주 나타났으며, 명말(明末)의 마상란(馬湘蘭), 설소소(薛素素), 서편편(徐媚媚), 양완약(楊宛若) 등은 모두 꽃과 같은 명기(名妓)이면서, 회심(繪心)이 유방(幽芳)한 난초에 미치고 있었기 때문에 난원(蘭園)은 치욕을 당했으나, 그녀들의 그림은 초탈하고 비범하였으며, 잡초와 같이 취급할 수는 없었다.

잎을 묘사(描寫)하는 순서

난화(蘭畵)는 전적으로 잎이 잘되고 못되는데 달려있으며, 따라서 이를 그리는 법부터 시작한다. 최초 일필(一筆)째의 잎을 그리는 필법에는 "정두서미당두(釘頭鼠尾螳肚)의 법"[정두(釘頭)처럼 붓을 찍어서 쥐꼬리처럼 뺀다. 그리고 가운데는 사마귀의 배와 같이 부풀게 한다.] 라는 수법이 있다. 여기에 이필(二筆)째의 잎을 교차(交叉)시키면 "교봉안(交鳳眼)"[이엽(二葉)에 둘러싸인 공간이 봉황의 눈과 같이 된다.]이 된다. 삼엽(三葉)째의 잎은 "파봉안(破鳳眼)"[앞의 봉안을 깨친다.]이며, 사필(四筆)째와 오필(五筆)째에는 접어진 잎을 섞으면 좋다. 뿌리는 버섯과 같은 근탁식(根籜式)이나, 또는 어두(魚頭)와 같은 포어식(包魚式)으로 한다. 잎이 많아서 총(叢)이 이루어지는 경우에는, 상향(上向), 하향(下向) 등의 변화에 따라서 생동감을 갖게 하고 엽(葉)을 서로 교차시키면서 겹치지 않도록 한다.

난[蘭, 화지(花枝)에 각각 1개의 꽃을 붙이는 품종]은 가늘고 부드러우나, 혜[慧, 화지(花枝)

5) 조옹(趙雍) : 1289-?, 자(字)는 중목(仲穆)이고, 조맹부(趙孟頫)의 아들이다. 관직은 호주로총관부사(湖州路總管府事)에 이르렀으며 산수(山水)와 화마(畵馬)에 뛰어났다.

6) 양보지(楊補之) : 명나라 사람인데, 매화를 잘 그리는 것으로써 고금에 유명함.

7) 양유한(楊維翰) : 1294-1351, 자(字)는 자고(子固)이고, 호(號)는 방당(方塘)이며 산음(山陰) 사람이다. 묵란(墨蘭)과 묵죽(墨竹)을 전문으로 했으며 철애체(鐵崖體)로써 알려진 시인인 양유정(楊維楨)의 아우이다.

에 다수의 꽃을 붙이는 품종]는 거칠고 억세다는 것을 기억해 둔다. 난엽(蘭葉)을 그리는 화법(畵法)에 있어서 초보자에 대한 교육은 우선 이 정도이다.

잎을 묘사(描寫)하는 좌(左, 順手)와 우(右, 逆手)

잎을 "그린다."라고 말하지 않고 "별(撇, 친다.)한다."라고 하는 것은, 서법(書法)에 있어서의 별법[撇法,「丿」과 마찬가지로 붓을 좌하(左下)로 턴다.]로 사용하기 때문이다.

난화(蘭畵)에 있어서도 필(筆)의 손을 좌에서 우로 움직이는 것을 순수(順手)라 하고, 우에서 좌로 움직이는 것을 역수(逆手)라 한다. 초학자는 우선 순수(順手)에 의한 운필(運筆)을 습득한 뒤에, 차차로 역수(逆手)를 연습해서 둘을 다 함으로써 비로소 정묘(精妙)하다 할 수 있는 것이다. 한쪽만을 할 수 있는 것은 아직 완전하다고 말할 수 없다.

잎의 소밀(疏密)에 대해서

난엽(蘭葉)은 불과 수필(數筆)이지만, 그러나 그 풍정(風情)은 표연(飄然)하여 하상(霞裳)이나, 달의 광망(光芒)과 같이 펄럭펄럭하면서 자유롭고, 속진(俗塵)의 걱정은 조금도 없다. 총난[叢蘭, 일주(一株)에서 다수의 잎이 생기는 품종]은 잎이 꽃을 덮는 것처럼, 그리고 꽃이 떨어진 뒤에는 그곳에 잎을 그려 넣는다. 뿌리에서 직접 잎이 생긴 것같이 보이지만, 그러나 여러 개가 뭉쳐서 있는 것은 아니다. (표현함에 있어서) "기분(氣分)은 충분히, 붓은 여유 있게"라고 하는 것이 잘하는 것이며, 고인(古人)의 필법을 세밀하게 지켜야 한다. 삼(三), 오(五)의 잎에서 수십 잎에 이르기까지 적다해도 엄하지 않고, 많다 해도 혼잡하지 않아야 한다. 번무(繁茂)한 것과 간단(簡單)한 것이 이대로 적의해야 한다.

꽃의 묘법(描法)

꽃은 언(偃, 下向), 앙(仰, 上向), 반(反, 뒤), 함(菡, 봉오리), 방(放, 全開) 등 각각의 묘법(描

法)을 습득한다. 줄기는 잎 사이에 감추어지고, 꽃은 잎의 밖으로 나오며, 향배(向背, 前後), 고하(高下, 上下)의 관계를 분명히 하면, 겹치거나 나란히 되는 일은 없다. 꽃의 배후(背後)에 잎을 농(濃)하게 묘사(描寫)하면, 꽃은 잎 가운데에 들어가 있는 것같이 보이게 된다. 또한 때로는 잎의 밖으로 나와 있는 꽃도 있으나, 반드시 그런 것이 없어서는 안 된다는 것은 아니다.

혜화(蕙花)는 난(蘭)과 동류(同類)이지만 풍정(風情)의 면에서는 미치지 못한다. 튀어나온 한 줄기에 꽃이 사방을 향해서 붙어있고, 개화(開花)시에는 전후의 차이가 있으며, 잎은 곧바로 서있고, 꽃은 무겁게 매달려 있는 것같이 그리면 혜화(蕙花)의 특색을 구분해서 그릴 수가 있다. 난화(蘭花), 혜화(蕙花) 모두 오매(五枚)의 화훼(花卉)가 손가락을 벌리고 있는 것같이 그린 것은 좋지 않다.

화훼(花卉)는 각각 덮이기도 하고, 부러지기도 하는 굴신(屈伸)의 변화가 필요하며, 가볍고 부드럽게, 서로가 빙글빙글 돌면서 호응을 같이하는 것이 좋다. 오랫동안 연습을 하면 마음 내키는 대로 손이 움직이게 된다. 처음에는 법에 따라서 하고, 뒤에는 차차로 법외(法外)로 나 가게 되면 가장 아름다운 것이다.

화예(花蕊)를 점(點)한다.

난(蘭)에 화예(花蕊)를 점(點)하는 것은, 미인에게 눈이 있는 것과 마찬가지이다. 그 아름다 운 눈초리가 전체(全體)를 흔드는 것과 같이, 정신(精神)을 전하는 것은 화예(花蕊)를 점(點)하 는데 달려있다. 꽃의 정신은 바로 화예(花蕊)에 있으니 소홀히 해서는 안 된다.

필(筆)과 묵(墨)의 용법

원대(元代)의 승(僧)인 각은(覺隱)은 말하기를, "즐거움을 나타내는 데는 난(蘭)을 그리고, 노 (怒)한 것을 나타내는 데는 죽(竹)을 그린다."라고 했다. 이것은 난엽(蘭葉)에 춤추며 올라가는 기세(氣勢)가 있으며, 화예(花蕊) 가운데에서는 즐거움의 정신을 구가(謳歌)하고 있기 때문이다.

일반적으로 초학자는 필(筆)의 연습부터 시작하는데, 필(筆)은 팔꿈치를 들고 잡는 것이 좋 고, 그렇게 하면 자연스럽게 가볍게 운필하게 되고 필치(筆致)는 힘차고 원활해진다.

묵(墨)은 농담(濃淡)의 조화를 적절히 사용하고, 잎은 농(濃)하게 꽃은 담(淡)한 것이 좋다. 또한 화예(花蕊)를 농(濃)하게 점(點)하고, 줄기는 담(淡)하게 하는 것이 정법(定法)이다. 채색(彩色)으로 하는 사생(寫生)의 경우에는, 표면의 엽(葉)은 농(濃)하게, 이면의 엽(葉)은 담(淡)하게 하며, 전면의 엽(葉)은 농(濃)하게, 후방의 잎은 담(淡)하게 하도록 마음가짐을 가져야 한다. 이것은 자신이 스스로 탐구(探究)해야 한다.

쌍구(雙鉤, 이중으로 그림)에 의한 묘법(描法)

구륵(鉤勒, 윤곽선)에 의한 난(蘭)이나 혜(蕙)의 그림은 고인(古人)이 이미 했던 것이며, 단지 그것은 쌍구(雙鉤, 이중으로 그림)의 백묘화[白描畵, 채색을 사용해서 윤곽만을 이용한 회화(繪畵)]였다. 그것도 또한 난화(蘭花)의 일종이다. 만일에 형(形)이나 색(色)을 닮게 하기 위해서 청록(靑綠) 등을 칠하면, 오히려 천진(天眞)을 잃고 풍정(風情)이 없게 된다. 그러나 여러 가지 양식 가운데는 그러한 것도 없애버리는 것이 아니기 때문에 그 화법(畵法)을 뒤에 부록(附錄)했다.

화란(畵蘭)의 비결(秘訣). 사언시(四言詩)

화란(畵蘭)의 묘(妙)는 우선 풍정(風情)에 있다. 사용하는 묵(墨)은 정품(精品)이고, 물은 새로운 것에 한한다. 벼루의 묵은 때를 씻어버리고 필(筆)은 순모(純毛)로 하고, 굳은 것은 안 된다.

먼저 네 개의 잎을 갈라서 장단(長短)으로 하는 것이 그 비결이다. 일엽(一葉)을 교차시켜서 아름답게 하고, 또 일엽(一葉)을 첨가함으로써 3, 4의 총엽(叢葉)이 모이고 양엽(兩葉)을 더하면 완전해진다.

묵(墨)은 이색(二色)으로 하고 오래된 잎과 어린잎을 구분해서 사용하며, 화판(花瓣)은 담묵(淡墨)으로 하며, 초묵(焦墨)의 악(萼)은 눈에 선명하게 보이게 한다.

번개처럼 다루어야 하며 느릿느릿한 것은 싫어한다. 잎의 기세(氣勢)를 묘사(描寫)하는 데는, 정면과 배면, 또는 곧바로 경사지게 하는 등 편의에 맞도록 한다.

꽃봉오리가 세 개, 꽃이 다섯 개 등, 꽃의 분포는 있는 그대로 한다. 자연의 이치는 단지 하나뿐이다. 춘풍(春風)을 맞이하고 햇빛을 반사하며, 화악(花萼)은 활짝 펴서 보기 좋게 한다. 서리가 내리고 눈이 오는 한겨울에는 잎은 모두가 반은 잠을 잔다.

지엽(枝葉)의 움직임은 봉황이 날개를 펴고 나는 것 같게 한다. 꽃의 표일(飄逸)한 모양은 나비가 하늘에서 춤추는 듯하다.

뿌리 근처는 곡피(穀皮)에 싸여있고, 쇄엽(碎葉)은 흩어졌다가 모인다.

바위(돌)는 비백법(飛白法)에 의해서 하나나 둘을 난(蘭) 옆에 놓고, 땅에는 차전초(車前草)가 나온다. 그렇지 않으면 취죽(翠竹) 한 두 간(竿)이 가시나무 옆에 자라는 것은 난(蘭)의 모양을 돋보이게 한다. 송운(松雲)선생(조맹부)을 스승으로 모시면 그 정전(正傳)을 바로 터득할 수 있을 것이다.

화란(畵蘭)의 비결(秘訣). 오언시(五言詩)

난을 그리는 데는 우선 잎을 치고, 팔이 붓을 움직이는 데는 가벼운 것이 좋다. 양필(兩筆)로써 장단(長短)을 구분하고 총생(叢生)인 경우에는 종횡(縱橫)으로 해야 한다. 절(折)과 수(收)에 필세(筆勢)를 취하도록 하고, 언앙(偃仰)함에서 스스로 정취(情趣)가 생긴다. 모양의 전후를 구분하려 한다면, 모름지기 묵(墨)의 심천(深淺)을 구분해야 한다. 꽃을 첨가하고 잎을 보충하며, 탁[籜, 뿌리 쪽의 단엽(短葉)]을 모아서 다시금 뿌리를 감싼다.

담묵(淡墨)으로 꽃을 먼저 묘사(描寫)하고, 부드러운 가지의 줄기를 다시 그린다. 화판(花瓣)은 적당히 향배(向背)를 구분하고, 경영(輕盈)하게 필세(筆勢)를 취한다. 경(莖)은 섬포(纖包)의 잎을 안쪽으로 하고, 꽃은 농묵(濃墨)의 예(蘂)를 구분한다. 전개(全開)한 꽃을 곧바로 상앙(上仰)으로 하고, 초방(初放)은 필히 사경(斜傾)이 되게 한다. 비가 개이면 기뻐하며 모두가 다투어 하늘을 향하고, 바람이 불어오면 웃으며 반기는 것 같다. 늘어진 가지는 이슬을 맞은 것 같고, 꽃봉오리는 향기를 머금은 듯하다.

오판화(五瓣花)라고 손바닥 모양으로 하지 말 것이며, 모름지기 손가락의 곡신(曲伸)과 같은 것이라야 한다.

예경(蘂莖)은 정립(挺立)하는 것이 좋고, 혜엽(蕙葉)은 강하게 생기도록 한다. 꽃은 사면으로 모여서 피고, 초두(梢頭)는 차차로 꽃을 이어간다. 유자(幽姿)가 팔 아래 생기는 것은 필묵(筆墨)이 마음을 전하는 것이다.

잎을 묘사(描寫)하는 순서

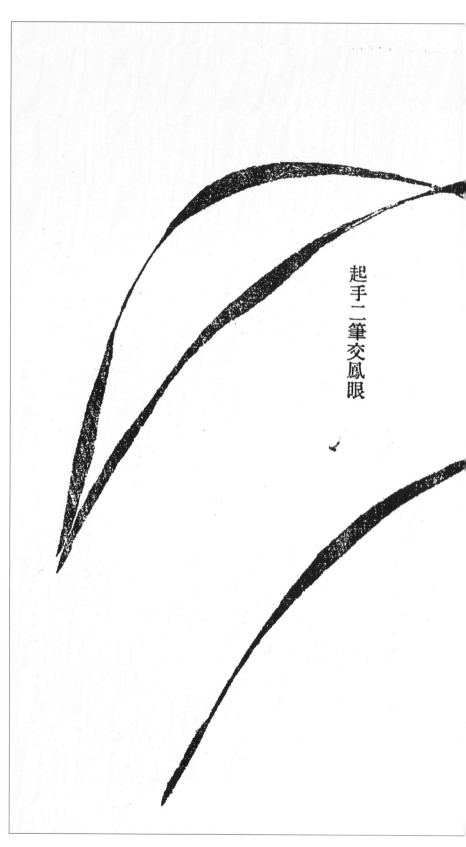

起手二筆交鳳眼

기수이필교봉안(起手二筆交鳳眼) : 제
2필은 교차시켜서 "교봉안(交鳳眼,
봉황의 눈과 같은 모양)으로 만든
다.

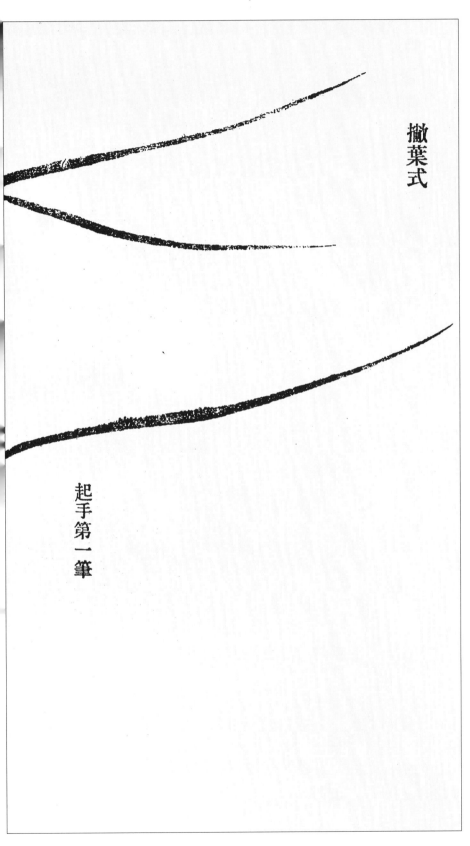

撇葉式

起手第一筆

별엽식(撇葉式) : 잎을 그리는(치는)
법.

기수제일필(起手第一筆) : 기수(起手,
최초의) 제1필을 긋는다.

삼필찬근즉어두(三筆攢根鯽魚頭): 세
개의 잎이 뿌리 쪽에 모여서 붕어의
머리모형이 된다.

일필(一筆): 뜻이 도달하면 필(筆)은
도달하지 않아도 된다.(난 잎의 가
운데에서 획이 끊어지는 것을 말함)

제2필

삼필파봉안(三筆破鳳眼): 교봉안(交
鳳眼)을 깨뜨린다.

사마귀의 배(가운데가 부풀어 오른
필획)

三筆破鳳眼

意到筆不到

螳螂肚

一筆

二筆

三筆攢根鯽魚頭

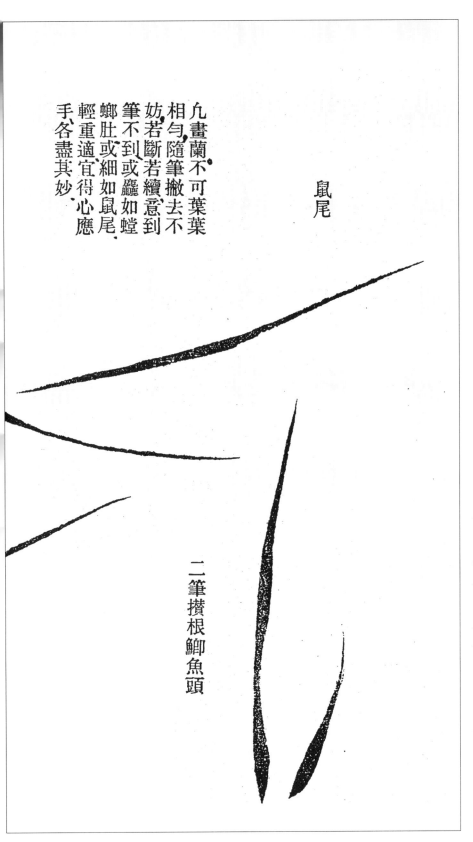

凡畫蘭不可葉葉
相勻隨筆撇去不
妨若斷若續意到
筆不到或麤如螳
螂肚或細如鼠尾
輕重適宜得心應
手各盡其妙

鼠尾

二筆攢根鯽魚頭

대체적으로 난(蘭)을 그릴 때에는 잎과 잎이 동일해서는 안 된다. 붓에 맡기어 치면서, 필(筆)은 도중에 끊어져도 무방하며, 뜻이 이르렀으면 붓을 이르지 않아도 좋다. 때로는 거칠게 해서 사마귀의 배와 같이 하고, 때로는 가늘게 해서 귀의 꼬리처럼 만든다. 경중(輕重)을 적당히 하고 마음속으로 의도한 것이 손에 응하게 되면 진묘한 그림이 된다.

이필찬근즉어두(二筆攢根鯽魚頭) : 두 개의 잎이 뿌리 쪽에 모여서 붕어의 머리모형이 된다.

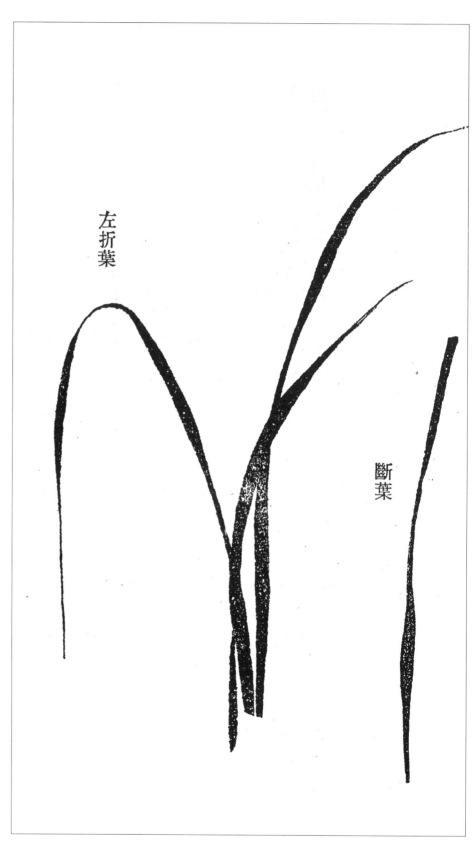

左折葉

斷葉

단엽(斷葉) : 끝이 잘라진 잎[좌도(左圖) 우측]

좌절엽(左折葉) : 좌측으로 구부러진 잎[좌도(左圖) 좌측]

18

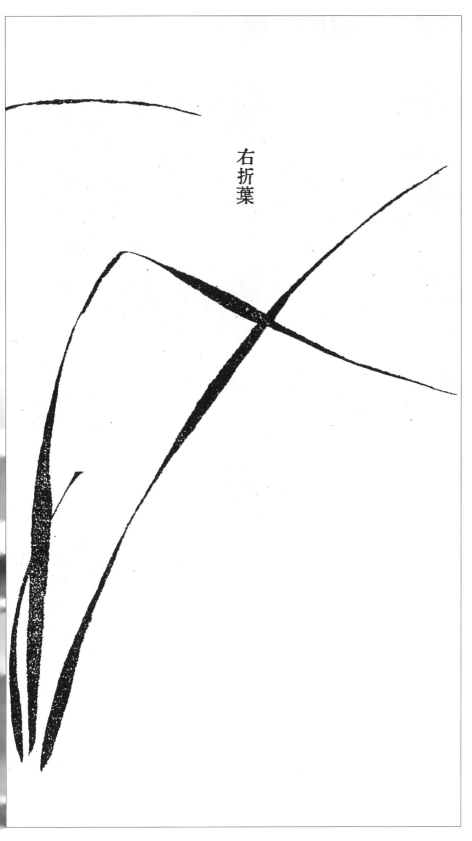

右折葉

우절엽(右折葉) : 우측으로 구부러진
잎.

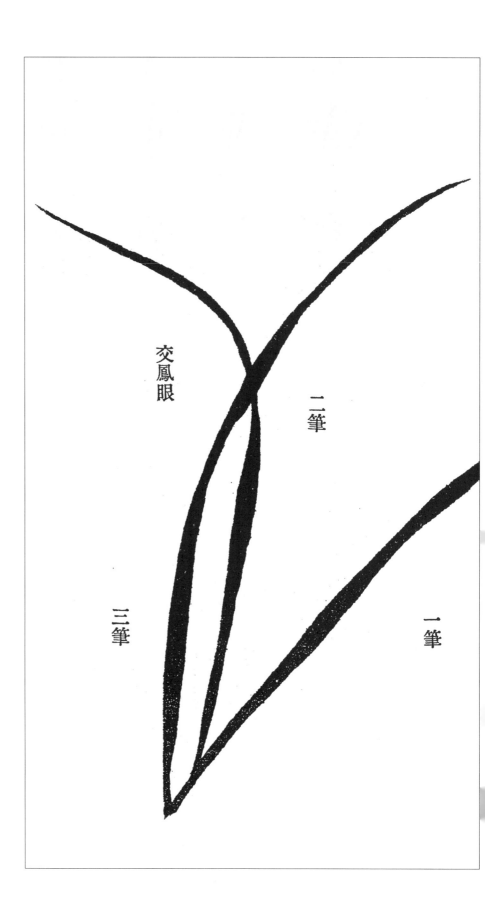

交鳳眼

二筆

三筆

一筆

제1필
제2필
제3필
교봉안(交鳳眼)

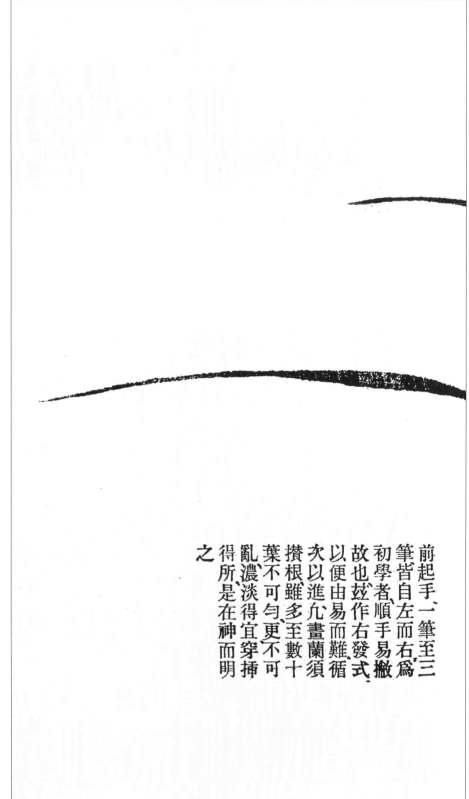

앞의 기수(起手) 1필에서 3필에 이르기까지는, 모두 좌에서 우로 하였다. 이는 초학자가 붓을 순수(順手)로 해서 쉽게 치기 위한 것이다. 여기에 우발식(右發式)을 만들어서 쉬운 것으로부터 어려운 것으로 각각 순서를 따라 나아감에 편하게 하였다.

무릇 난(蘭)을 그림에는 모름지기 뿌리를 모아 그려야 한다. 잎을 많이 그려 수십 잎으로 할지라도 균일하게 해서는 안 되며, 또한 어지럽게 해서도 안 된다. 농담(濃淡)이 적당하고 천삽(穿揷)8)이 제자리를 얻어야 하니, 이를 신묘하고 명쾌하다고 하는 것이다.

前起手一筆至三
筆皆自左而右爲
初學者、順手易撇
故也茲作右發式
以便由易而難循
次以進允畫蘭須
攢根雖多至數十
葉不可勻更不可
亂濃淡得宜穿揷
得所是在神而明
之

8) 천삽(穿揷) : 기본적인 필치가 아닌 부가적인 필(筆)을 말함.

22

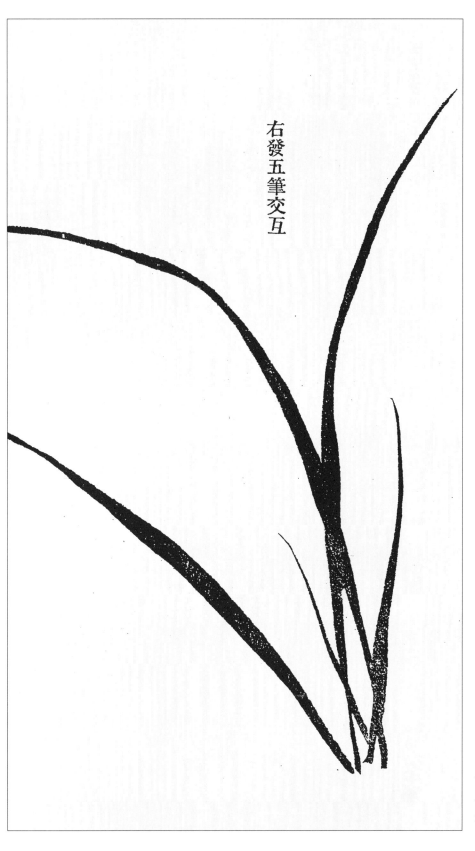

右發五筆交互

우발오필교호(右發五筆交互) : 우측에
서 시작해 나간 5필의 잎이 서로 교
차한다.

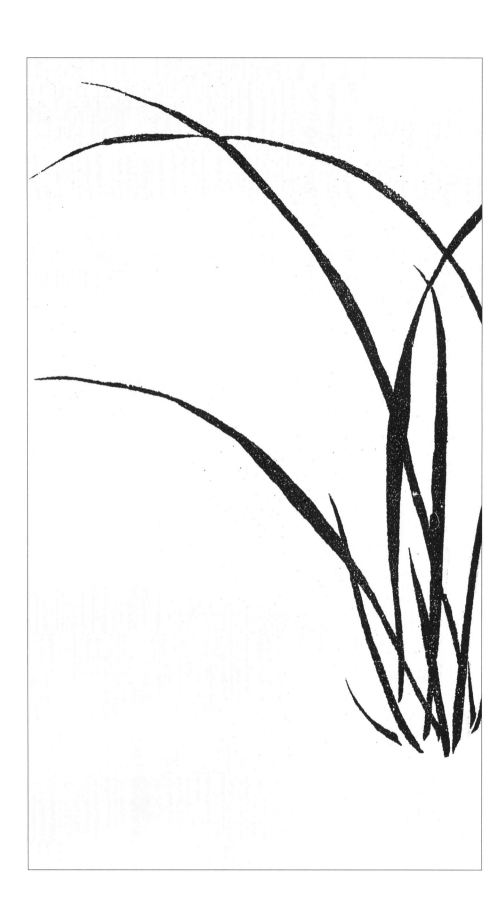

24

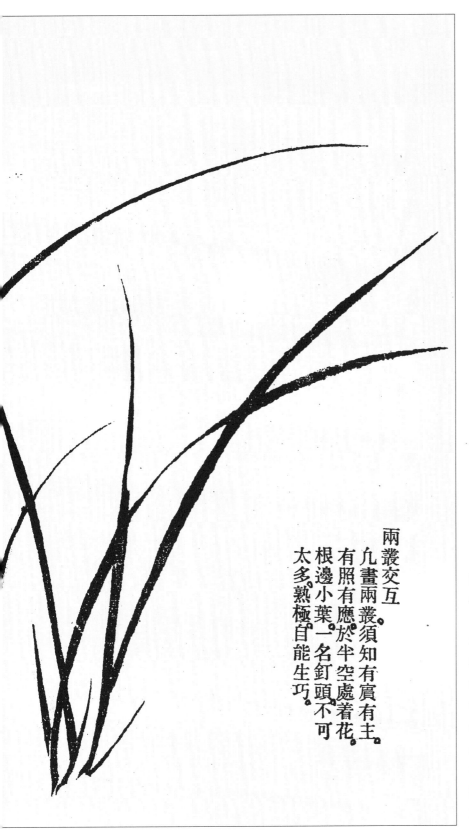

兩叢交互
凡畫兩叢。須知有賓有主。
有照有應於半空處着花。
根邊小葉一名釘頭不可
太多熟極自能生巧。

양총교호(兩叢交互) : 난초 두 개의 촉이 서로 교차함을 말한다.

무릇 양총(兩叢)을 그리는 데는, 모름지기 주(主)가 있고 빈(賓)이 있으며, 조응(照應)함이 있음을 알아야 한다. 반공(半空)의 곳에 꽃을 그린다. 뿌리 부근의 작은 잎은 일명(一名) 정두(釘頭)라고 하는데, 이를 너무 많이 그려서는 안 된다. 숙련(熟練)하게 되면 자연적으로 훌륭하게 그릴 수 있게 된다.

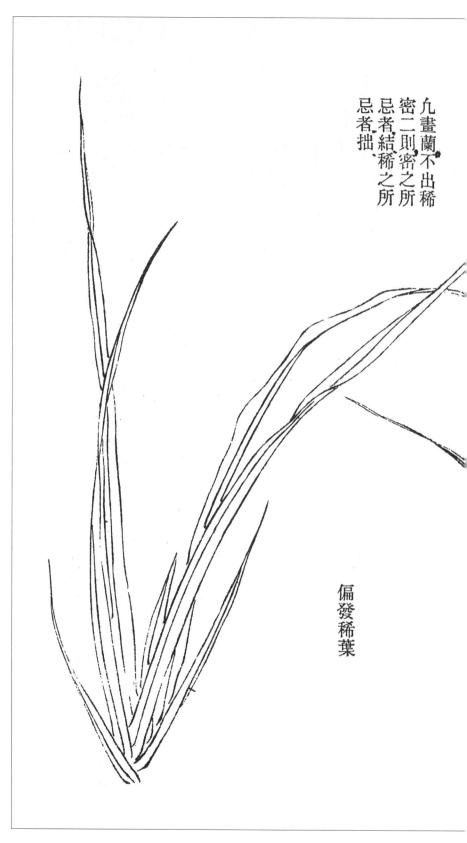

凡畫蘭不出稀
密二則密之所
忌者結稀之所
忌者拙

偏發稀葉

대체로 난(蘭) 그림은 희(稀)와 밀
(密) 두 법칙을 벗어나지 못한다. 밀
(密)의 꺼리는 것은 매치는 것이고,
희(稀)의 꺼리는 것은 졸렬한 것이
다.

편발희엽(偏發稀葉) : 좌우 한쪽으로
만 뻗은 소산(疏散)한 잎.

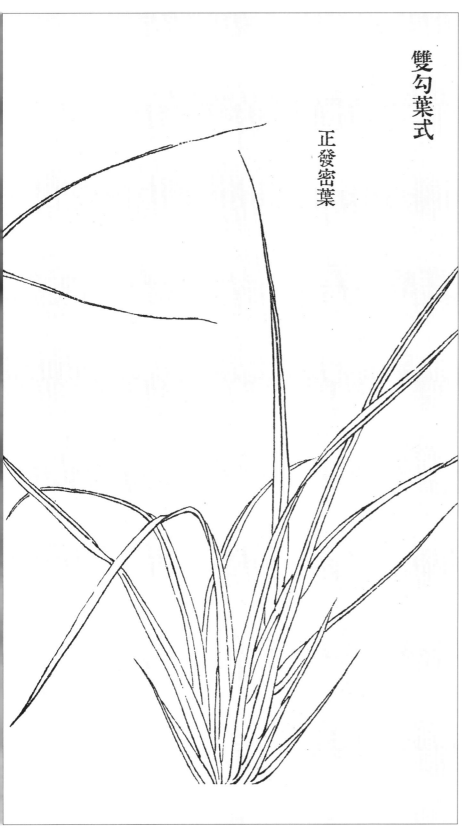

雙勾葉式

正發密葉

쌍구엽식(雙勾葉式) : 변선(邊線)으로 잎을 그리는 법식.

정발밀엽(正發密葉) : 정면으로 펴진 곧 좌우 양방으로 뻗은 밀생(密生)한 잎.

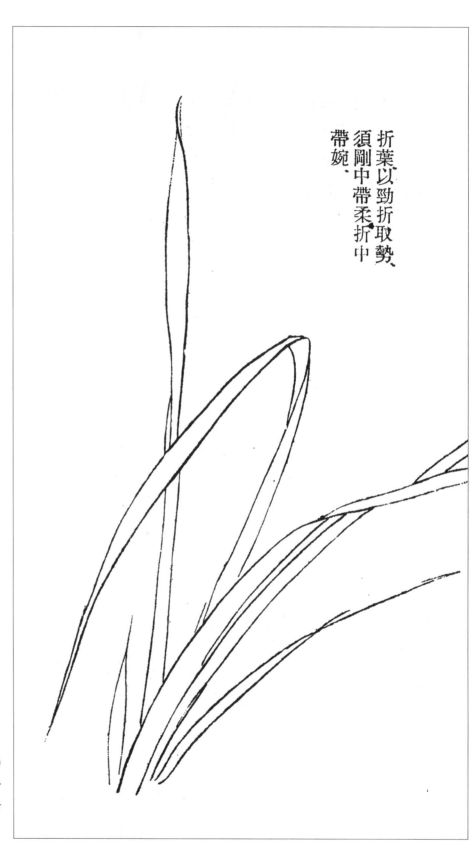

折葉以勁折取勢、
須剛中帶柔折中
帶婉.

절엽(折葉)은 경절(勁折)로써 세(勢)
를 취하는데, 모름지기 강(强)한 중
에 유(柔)를 띠고, 절(折)한 중에 완
곡(婉曲)함을 지녀야 한다.

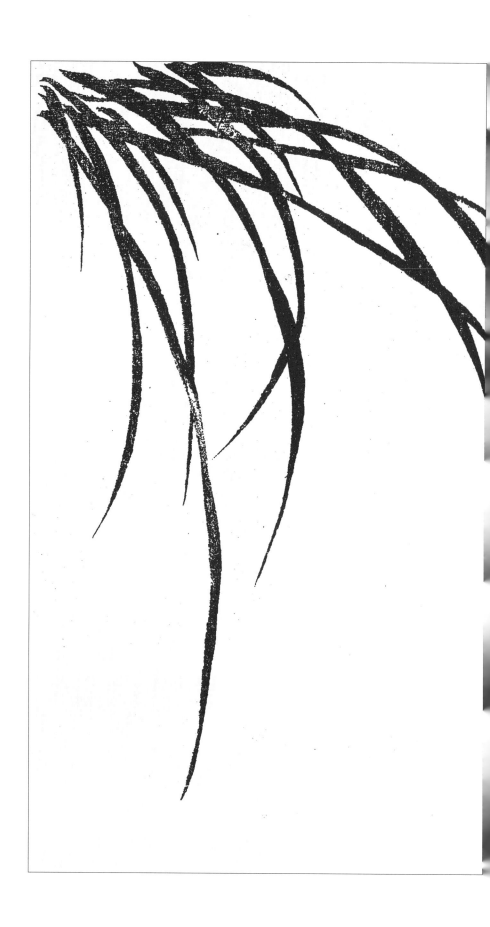

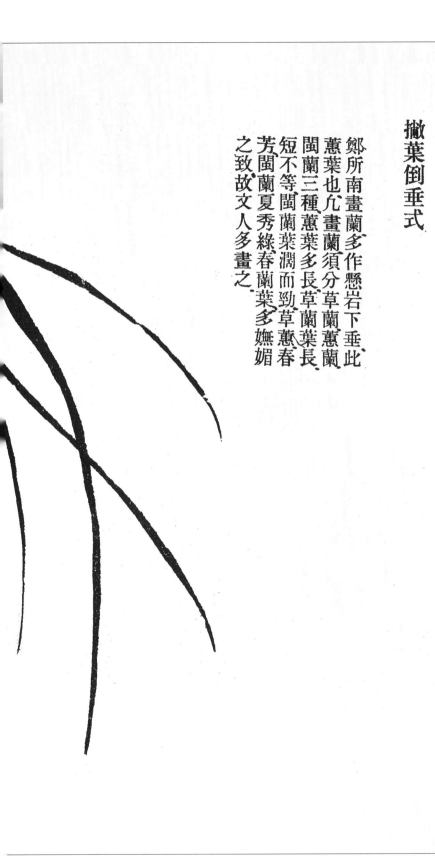

撇葉倒垂式

鄭所南畫蘭多作懸岩下垂此
蕙葉也凡畫蘭須分草蘭蕙蘭
閩蘭三種蕙葉多長草蘭葉長
短不等閩蘭葉潤而勁草蕙春
芳閩蘭夏秀綠春蘭葉多嫵媚
之致故文人多畫之

별엽도수식(撇葉倒垂式) : 거꾸로 매달리게 그리는 난 잎의 법식.

정소남(鄭所南)이 그리는 난(蘭)은 대부분 암벽의 낭떠러지에 매달려 있다. 대체로 난을 그릴 때는 모름지기 초란(草蘭), 혜란(蕙蘭), 민란(閩蘭) 등 세 종류를 구별하여야 한다. 혜란(蕙蘭)의 잎은 흔히 길고, 초란(草蘭)의 잎은 장단이 고르지 않으며, 민란(閩蘭)의 잎은 넓고 뻣뻣하다. 혜란과 초란은 봄에 꽃이 피고, 민란(閩蘭)은 여름에 녹색으로 핀다. 춘란(春蘭)의 잎은 무미(嫵媚)한 운치가 많은 까닭으로 문인이 이것을 많이 그린다.

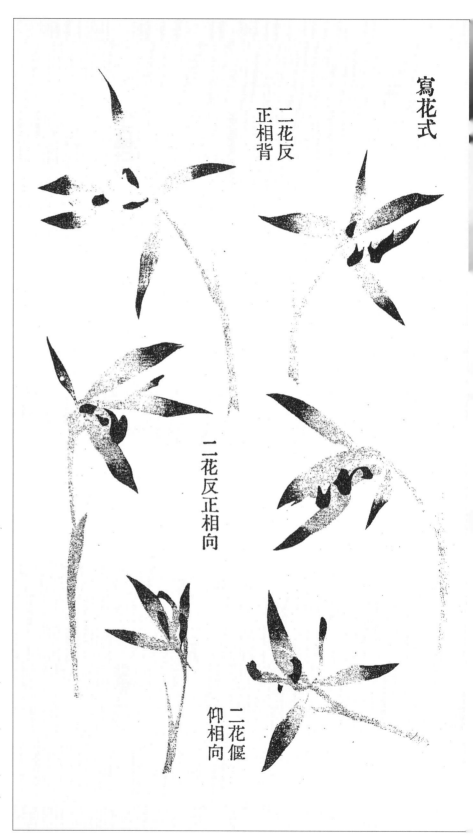

寫花式

二花反
正相背

二花反正相向

二花偃
仰相向

사화식(寫花式) : 꽃을 그리는 법식.

이화반정상배(二花反正相背) : 두 꽃이 반정(反正) 서로 등진다.

이화반정상향(二花反正相向) : 두 꽃이 반정(反正) 서로 향한다.

이화언앙상향(二花偃仰相向) : 두 꽃이 위를 향하기도 하고 아래를 향하기도 한다.

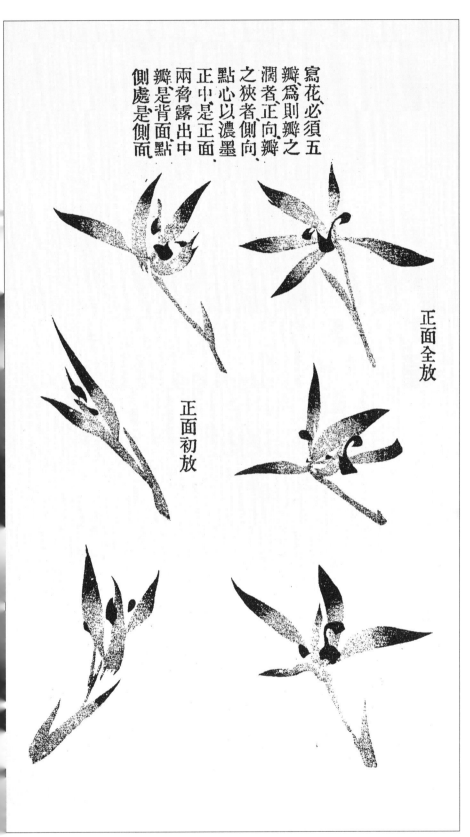

寫花、必須五
瓣爲則瓣之
潤者正向瓣
之狹者側向
點心以濃墨
正中是正面
兩脅露出中
瓣是背面點
側處是側面

正面全放

正面初放

꽃을 그리는 데는 반드시 오판(五瓣)을 붙인다. 판(瓣)이 넓은 것은 정향이고, 판(瓣)이 좁은 것은 측향(側向)이다. 심(心)을 점(點)하는데 농묵(濃墨)으로 정중(正中)에 하는 것은 정면(正面)이고, 양협(兩脅)에 중판(中瓣)을 노출한 것은 배면(背面)이고, 측처(側處)에 점(點)한 것은 측면(側面)이다.

정면전방(正面全放) : 정면으로 된 꽃이 만개(滿開)함.

정면초방(正面初放) : 정면의 꽃이 처음으로 피는 것.

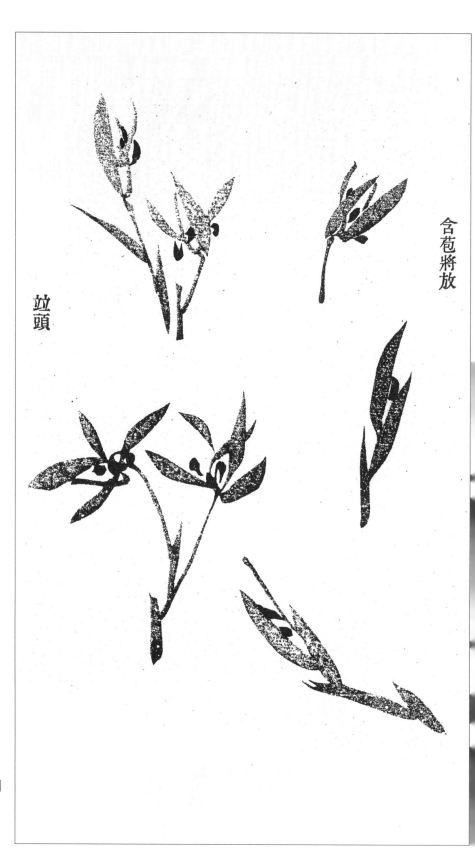

含苞將放

竝頭

함포장방(含苞將放) : 봉오리가 피기
시작함.

병두(幷頭) : 두 꽃이 나란히 핀 것.

34

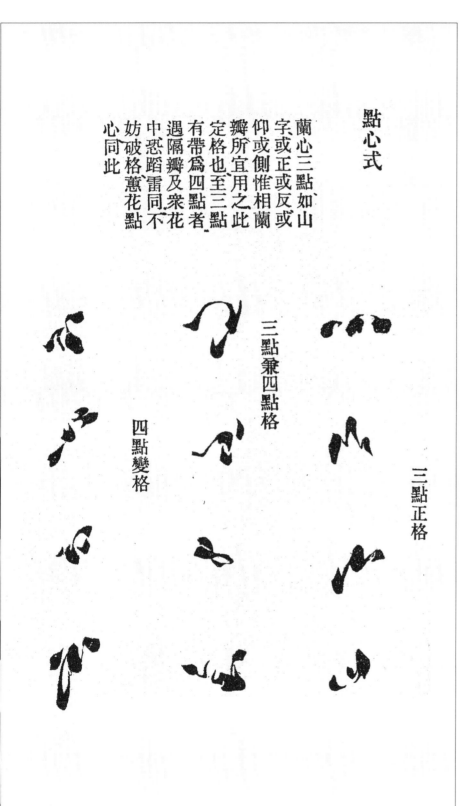

點心式

蘭心三點如山
字或正或反或
仰或側惟相蘭
瓣所宜用之此
定格也至三點
有帶爲四點者
遇隔瓣及衆花
中惡蹈雷同不
妙破格蕙花點
心同此

三點兼四點格

四點變格

三點正格

난심(蘭心)의 삼점(三點)은 산자(山字)와 같다. 혹은 정(正), 혹은 반(反), 혹은 앙(仰), 혹은 측(側)으로 하여 오직 난판(蘭瓣)의 적당한 데를 보아서 사용한다. 삼점(三點)에다가 부대(附帶)하여 사점(四點)을 만들기도 한다. 이것은 때때로 화판(花瓣)과 떠나서 다른 꽃 속으로 들어가서 혼잡해질 것을 염려하기 때문에 이 경우에는 규칙을 지킬 필요는 없다. 혜화(蕙花)의 화예(花蕊)를 점(點)한 경우에도 이상과 마찬가지다.

점심법(點心法) : 꽃의 심(心)을 그리어 넣는 방식.

삼점정격(三點正格) : 삼점(三點)을 사용함을 정식으로 한다.

삼점겸사점격(三點兼四點格) : 삼점(三點)에 사점(四點)을 겸하는 것은 변격(變格)이다.

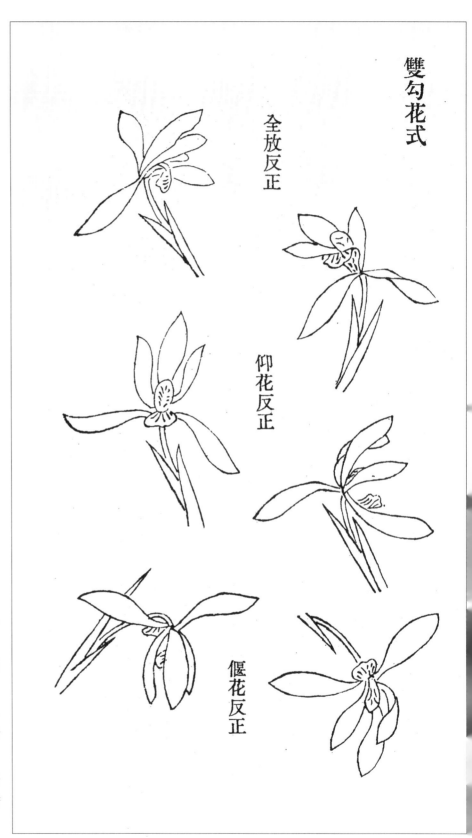

雙勾花式

全放反正

仰花反正

偃花反正

쌍구화식(雙勾花式) : 꽃을 이중으로 그리는 법식.

전방반정(全放反正) : 만개한 꽃이 뒤로 향한 것과 정면으로 향한 것.

앙화반정(仰花反正) : 위로 향한 꽃으로서 뒤로 향한 것과 정면으로 향한 것.

언화반정(偃花反正) : 아래로 향한 꽃으로서 뒤로 향한 것과 정면으로 향한 것.

二花左垂

二花右垂

二花並發

二花分向

折瓣

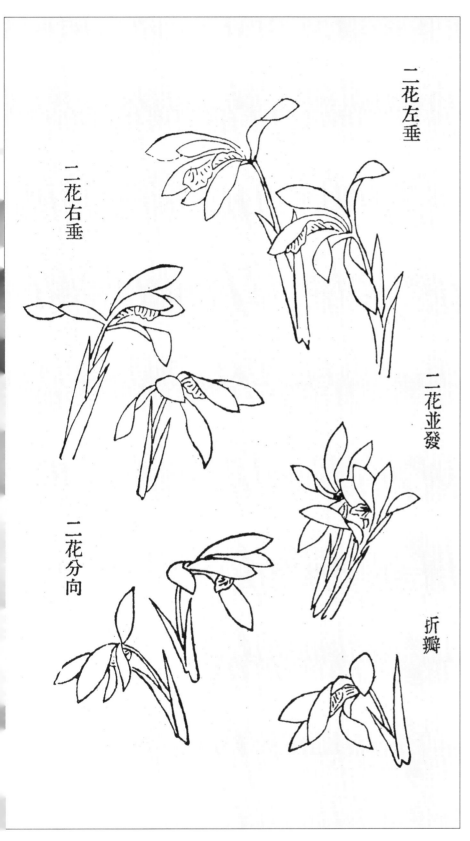

이화좌수(二花左垂) : 두 꽃이 왼쪽으로 드리운 것.

이화우수(二花右垂) : 두 꽃이 오른쪽으로 드리운 것.

이화병발(二花並發) : 두 꽃이 나란히 피어 있음.

이화분향(二花分向) : 두 꽃이 하나는 왼쪽으로, 하나는 오른쪽으로 향하여 있음.

절판(折瓣) : 꽃잎이 꺾어진 것.

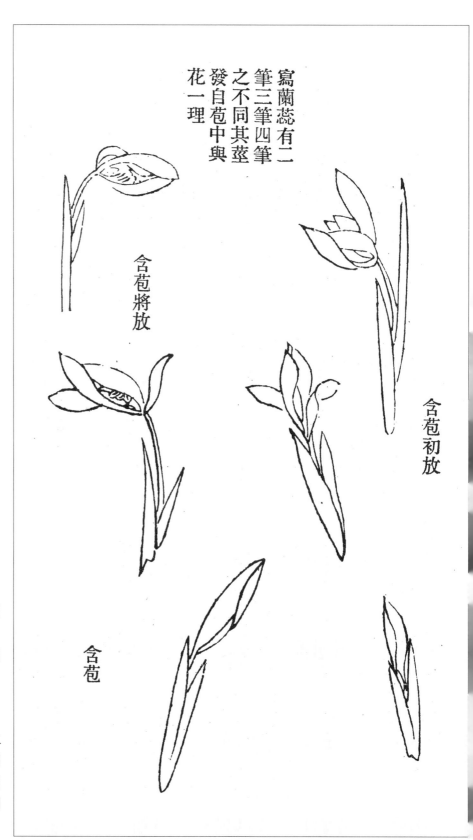

寫蘭蕊有二
筆三筆四筆
之不同其莖
發自苞中與
花一理

含苞將放

含苞初放

含苞

함포초방(含苞初放) : 봉오리가 피기 시작함.

함포장방(含苞將放) : 봉오리가 피려 하고 있음.

함포(含苞) : 봉오리.

난(蘭)의 꽃술을 칠 때에는 이필(二筆), 삼필(三筆), 사필(四筆)이 같지 않아야 하고, 포(苞) 가운데서 줄기가 발하는 것은 화(花)와 한 가지 이치이다.

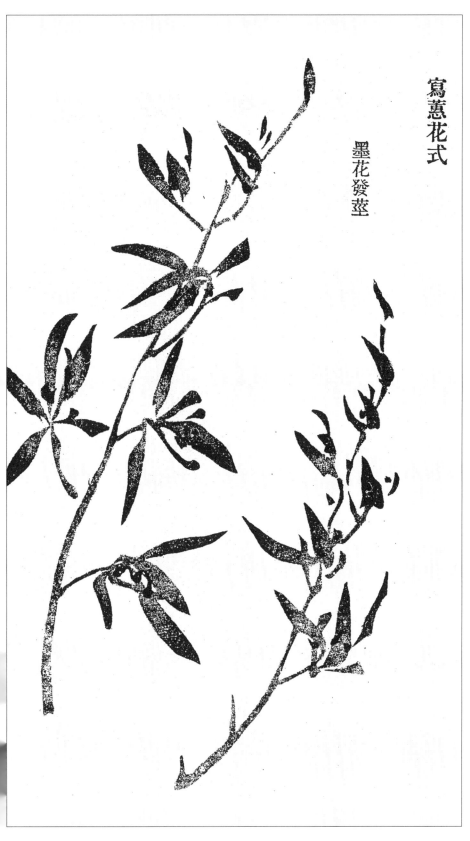

寫蕙花式

墨花發莖

사혜화식(寫蕙花式) : 혜화(蕙花)를
그리는 법식.

묵화발경(墨花發莖) : 묵화(墨花)는
줄기에서 핀다.

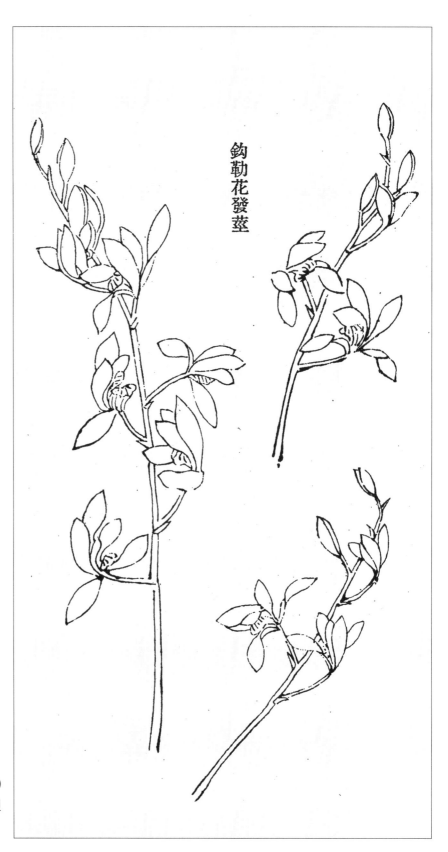

鈎勒花發莖

구륵발화경(鉤勒發花莖) : 변선(邊線)
그림의 혜화(蕙花)가 줄기에서 핀
다.

송(宋)의 화광장로(華光長老)⁹⁾는 매(梅)를 잘 그렸고, 문호주(文湖州)¹⁰⁾는 죽(竹)을 잘 그렸으니, 이미 전하는 매죽(梅竹)의 두 보(譜)가 있다. 동시(同時)에 조이재(趙彛齋), 승중유(僧仲孺)¹¹⁾, 정소남(鄭所南)은 모두 난(蘭)을 잘 그렸지만 난보(蘭譜)가 없다. 상고해 보면 소남(所南)이 일찍이 난권(蘭卷)을 지어서 모든 종류가 다 구비되어 있었으니 스스로 이르기를, "전시군자(全是君子) 절무소인(絶無小人)"이라고 하였으니, 난보(蘭譜)가 아니고 무엇인가! 작고한 가화(嘉禾)¹²⁾의 이태복(李太僕) 군실(君實)¹³⁾이 권(券)을 만들어 방초일(方樵逸)에게 주고, 그에게 부탁하여 고법(古法)을 수집하여 매죽(梅竹)과 난(蘭)을 모아서 삼보(三譜)를 만들고자 하였지만, 또한 책이 되지 못하였다. 내가 개자원화전(介子園畵傳) 이집(二集)을 만들었는데, 먼저 난보(蘭譜)를 엮으면서 무림(武林)¹⁴⁾의 제일여(諸日如)¹⁵⁾와 염관(鹽官)¹⁶⁾의 왕문온(王文蘊)¹⁷⁾이 옛 각법(各法)을 모(摹)한 것을 산증(刪增)하여서 만들었다. 조(趙)·정(鄭) 두 사람이 창시함으로부터 군실(君實)이 보(譜)를 만들고자 하였으나 이루지 못하였고, 제(諸)·왕(王) 이군(二君)이 도(圖)를 이루고도 간행하지 못하였던 것이다. 이제 내가 이것을 이루고 개자원에서 이것을 간행하였다. 후선(後先)이 모두 월인(越人)에 속하니, 이로써 난정(蘭亭)¹⁸⁾의 승사(勝事)를 계승한 것이니, 또한 아름다운 이야기가 된다. 신사(辛巳)년 수계(脩禊)일에 수수(繡水) 왕시(王蓍)는 썼다.

9) 화광장로(華光長老) : 송(宋)의 승(僧) 중인(仲仁)이니, 회계(會稽)사람이다. 형주(衡州)의 화광산(華光山)에 살면서 산수화를 잘하였으며, 매화를 잘 그렸다.

10) 문호주(文湖州) : 중국 북송(北宋)의 문인·화가인 문동(文同)이니, 시문과 글씨, 죽화(竹畵)에 뛰어났으며, 시문 이외에 글씨에도 전(篆)·예(隸)·행(行)·초(草)·비백(飛白)을 잘하였다. 문동의 4절(四絶)이라고 하여 '1시(詩), 2초사(楚詞), 3초서(草書), 4화(畵)'라고 하는데, 그의 묵죽(墨竹)은 '소쇄(蕭灑)의 자태가 풍부하다'는 평을 받았으며, 담묵(淡墨)으로 휘갈겨 그린 고목(枯木) 그림은 '풍지간중(風旨簡重)'이라는 말을 들었다.

11) 승중유(僧仲孺) : 원(元)의 승(僧) 도은(道隱)이니, 자(字)는 중유(仲孺)이고 호(號)는 월간(月澗)이며, 해염(海鹽) 사람이다. 속명(俗名)은 이씨(李氏)이니, 난석(蘭石)은 조자고를 배우고 묵죽(墨竹)은 왕취암(王翠巖)을 종(宗)으로 하였다.

12) 가화(嘉禾) : 지금 절강성의 고흥현(高興縣)이다.

13) 이태복(李太僕) 군실(君實) : 명(明)의 이일화(李日華)니, 자(字)는 군실(君實)이고, 호(號)는 구의(九疑)니 가흥(嘉興)사람이다. 서화(書畵)를 잘하고 시문(詩文)이 기고(奇古)하였다.

14) 무림(武林) : 지금 절강성의 항현(杭縣)을 말함.

15) 제일여(諸日如) : 청(淸)의 제승(諸昇)이니, 자(字)는 일여(日如)이고 호(號)는 희암(曦菴)이니, 인화(仁和)사람이다. 난화(蘭畵)와 죽석(竹石)을 잘했으며, 화죽(畵竹)은 노득지(魯得之)를 법(法) 받았는데, 설죽(雪竹)이 더욱 아름답다.

16) 염관(鹽官) : 지금 절강성의 해녕현(海寧縣)이다.

17) 왕문온(王文蘊) : 청(淸)의 왕질(王質)이니, 자(字)는 문온(文蘊)이고 해녕(海寧)사람이다. 화훼(花卉), 초충(草蟲)에 모두 정통하였다.

18) 난정(蘭亭) : 중국 저장성 샤오싱시 서남쪽 콰이지산[會稽山] 아래에 있는 유명한 정자이다. 진(晉)나라 때인 353년에 왕희지(王羲之)·사안(謝安)·손작(孫綽) 등 41명이 이곳에서 악신(惡神)을 내쫓는 의식을 치렀던 곳으로 알려져 있다. 왕희지는 일찍이 《난정집서(蘭亭集序)》를 저술했는데, 친필로 책을 쓴 것으로 유명하다.

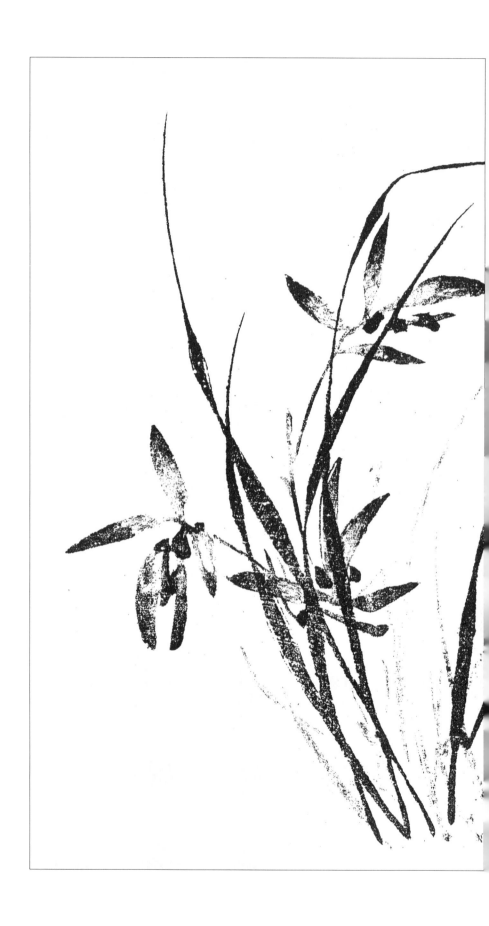

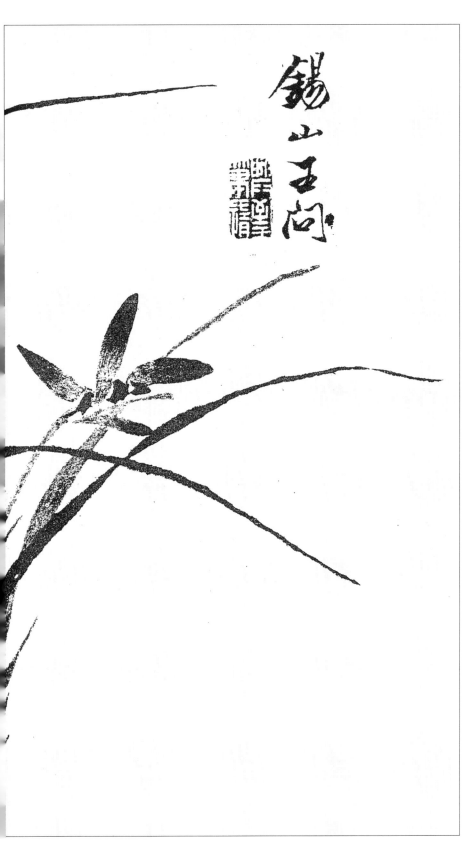

석산왕문(錫山王問) : 석산(錫山)은
지금 강소성의 무석현(無錫縣) 서쪽
에 있는 산 이름. 명(明)의 왕문(王
問)의 자(字)는 자유(子裕)니, 사람
들이 충산(沖山)선생이라 일컬었다.
무석(無錫)사람이니, 가정(嘉靖) 임
진(壬辰)에 진사(進士)이고 관직은
광동안찰사첨사(廣東按察使僉事)에
이르렀다. 산수(山水), 인물(人物),
화조(花鳥)에 모두 정통하였다. 벼
슬을 사(辭)하고 돌아와 호상(湖上)
에 거(居)하였다. 스스로 말하기를,
"병거(屏居)하기 30년에 천하의 유
용(有用)한 서적을 다 읽고서 찬술
(撰述)하여서 뜻을 다하겠다."고 하
였다. 나이 80에 졸(卒)하였는데, 학
행(學行)으로 칭도(稱道)되었다.

仿馬湘蘭法
魏舊畫

방마상란법(仿馬湘蘭法) : 마상란(馬
湘蘭)[19]의 법을 모방하였다.

19) 마상란(馬湘蘭) : 명(明)의 마수정(馬守
貞)을 말하니, 자(字)는 상란(湘蘭)이고
소자(小字)는 원아(元兒)이며, 호(號)는
월교(月嬌)니, 금릉(金陵)의 기녀(妓女)
이다. 백왕곡(白王穀)과 사귀었다. 한
때 기녀가 된 것은 그의 본뜻이 아니었
다. 당시 난(蘭)을 잘 쳐서 상란(湘蘭)
이라는 이름이 생겼다. 난(蘭)은 자고
를 모방하고, 죽(竹)은 중희(仲姬)를 법
받아서 모두 여운(餘韻)을 잘 승습하였
다. 시(詩)를 잘하였다.

44

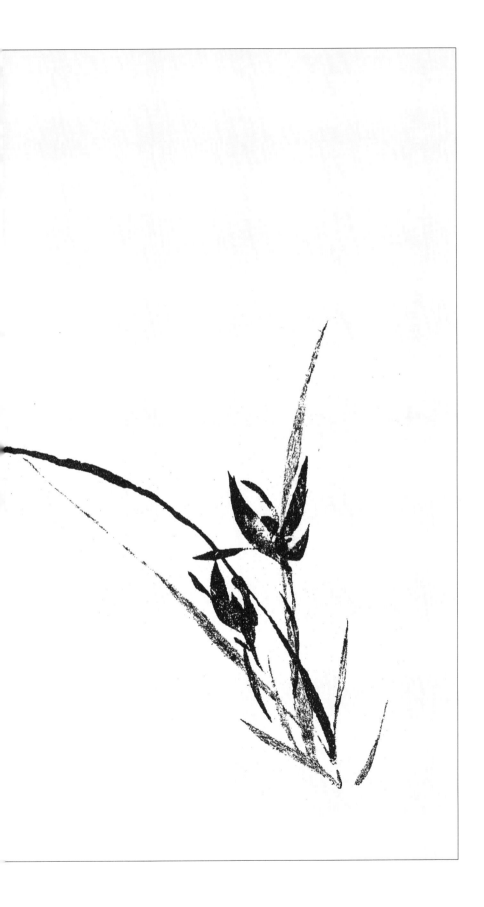

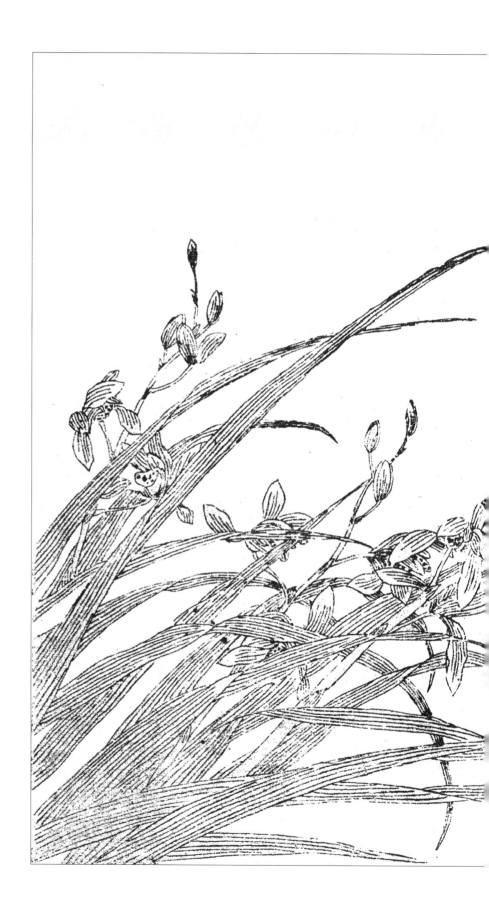

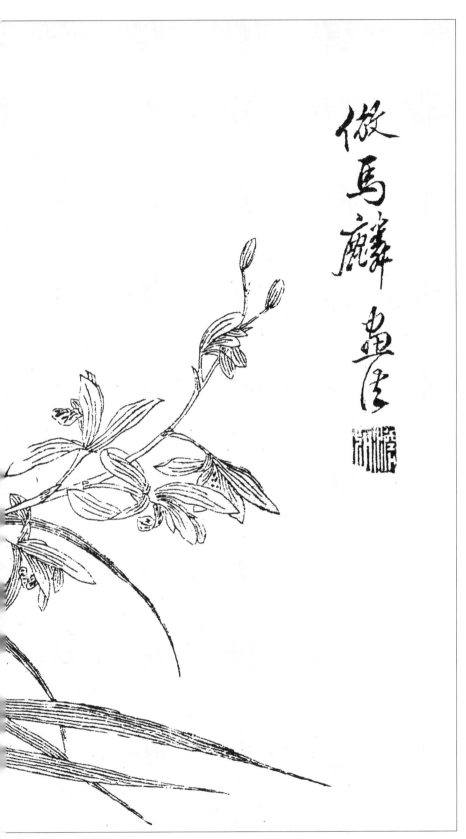

방마린화법(倣馬麟畫法) : 마린(馬麟)[20]의 화법(畫法)을 모방하였다.

20) 마린(馬麟) : 송(宋)의 마원(馬遠)의 아들이니, 가학(家學)을 잘 이어받았는데, 부친(父親)에 미치지 못하였다. 화원지후(畫院祗侯)가 되었다.

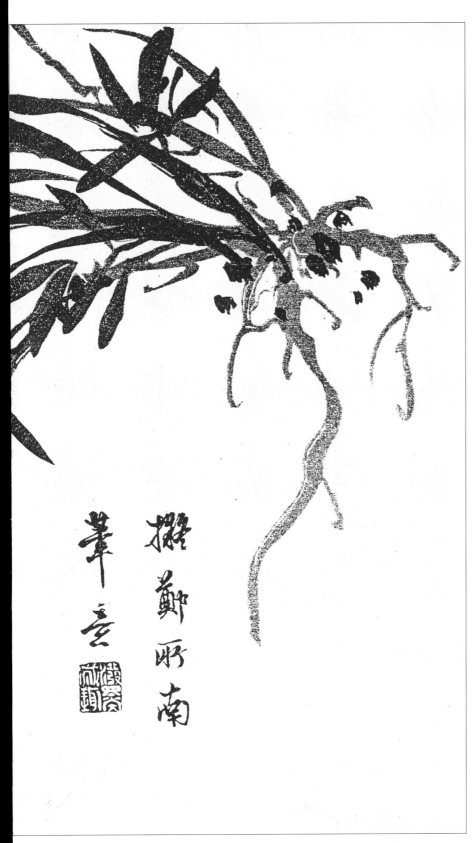

의정소남필법(擬鄭所南筆法) : 정소남
(鄭所南)의 필법을 의작(擬作)하였
다.

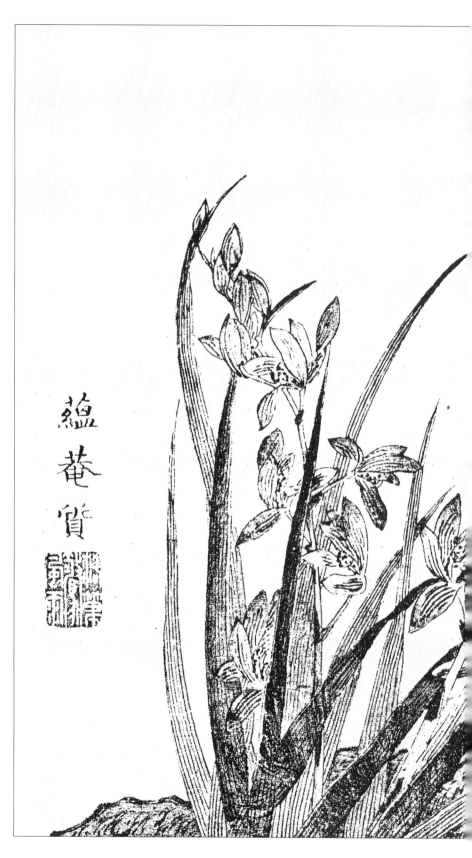

온암질(蘊菴質) : 온암질(蘊菴質)이
그린 난화(蘭畵)이다.

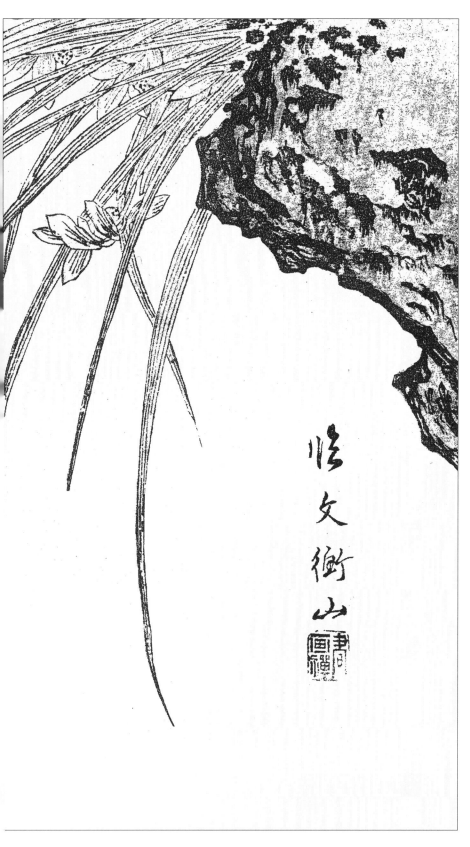

臨文衡山

임문형산(臨文衡山) : 문형산(文衡山)
의 난초를 임사(臨寫)하였다.

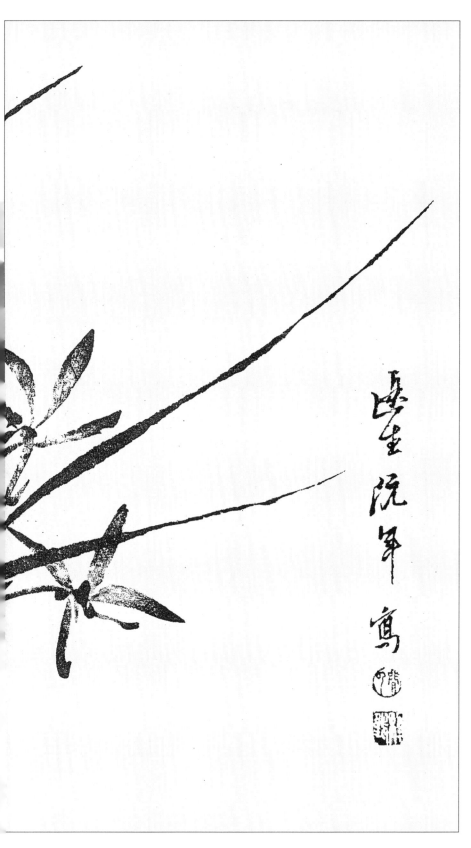

하생완년사(遐生阮年寫) : 하생 완년
(遐生阮年)이 쳤다. 하생완년(遐生
阮年)은 청(淸)의 완년(阮年)이니,
자(字)가 하생(遐生)이다. 항(杭)사
람이니, 묵죽(墨竹)은 제승(諸昇)을
사사(師事)하였다.

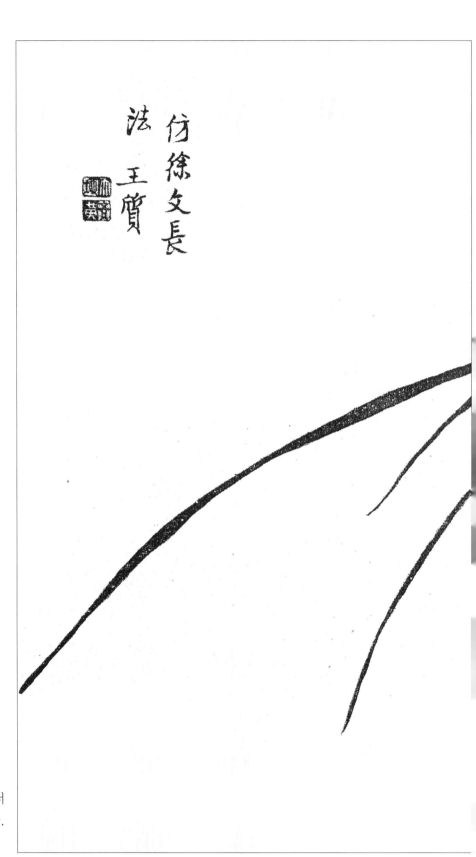

방서문장법왕질(仿徐文長法王質) : 서
문장(徐文長)의 법을 모방하였다.
왕질(王質)이 사(寫)하였다.

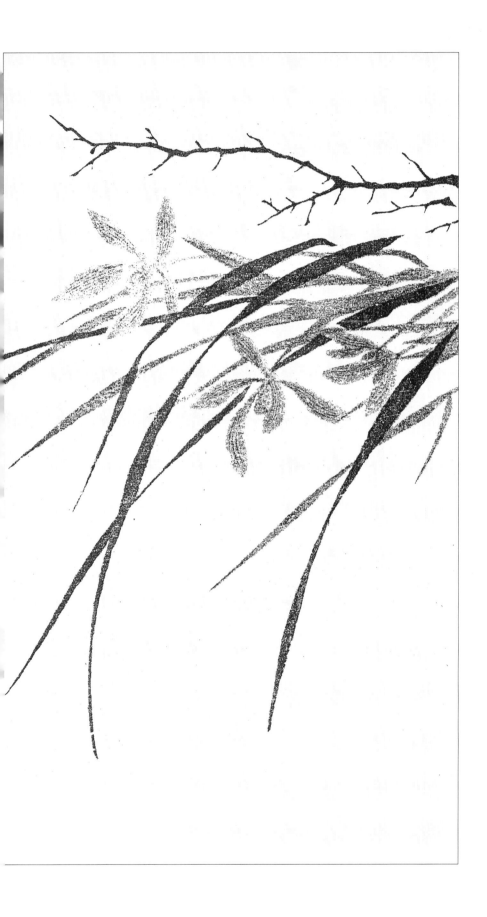

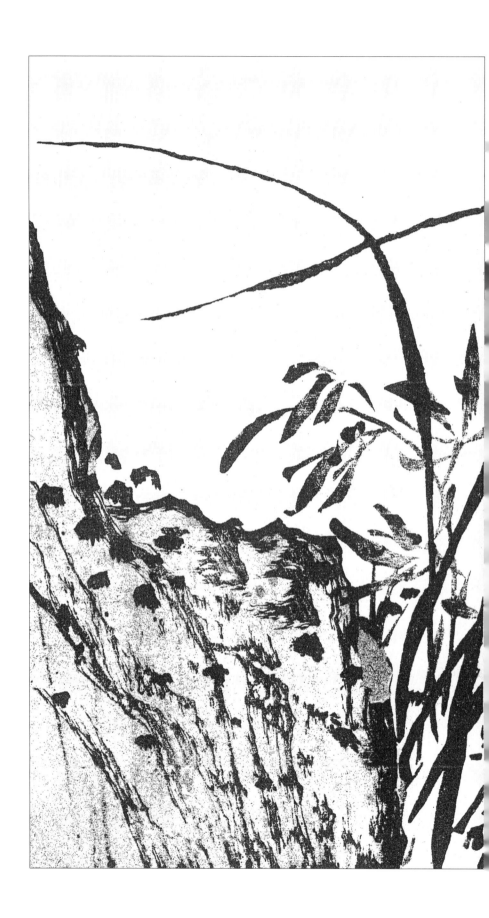

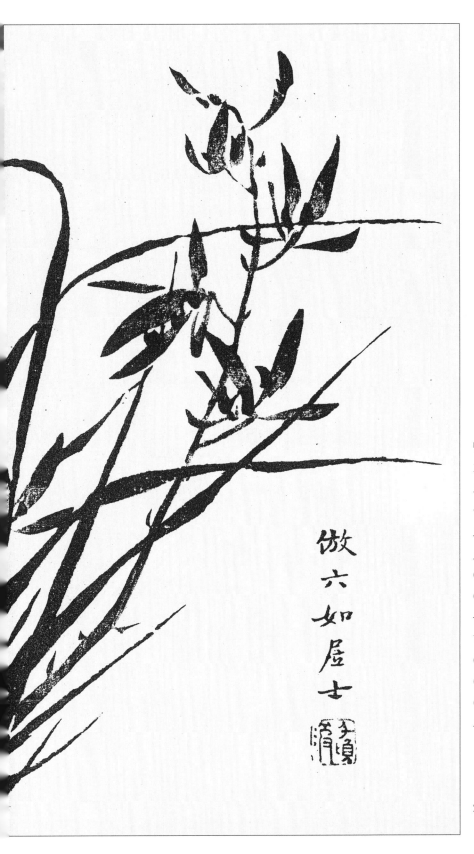

倣六如居士

방육여거사(仿六如居士) : 육여(六如) 거사의 난(蘭)을 모방하였다. 명(明) 의 당인(唐寅)의 자(字)는 자외(子畏) 이고, 일자(一字)는 백호(伯虎)이며, 호(號)는 육여(六如)이다. 오인(吳 人)이니, 굉치(宏治) 무오년에 응천 (應天)의 해원(解元)²¹⁾에 올랐다. 화 (畵)는 주신(周臣)을 사사(師事)하여 출람(出藍)의 칭예(稱譽)가 있었다. 대체로 산수, 인물, 화초(花草)에 능 (能)하였다. 고문사(古文詞)의 시가 (詩歌)에도 정묘(精妙)하였다. 소저 (所著)인 화보(畵譜)와 화집(畵集)이 세상에 전한다.

21) 해원(解元) : 향시(鄕試)의 장원을 말한 다.

60

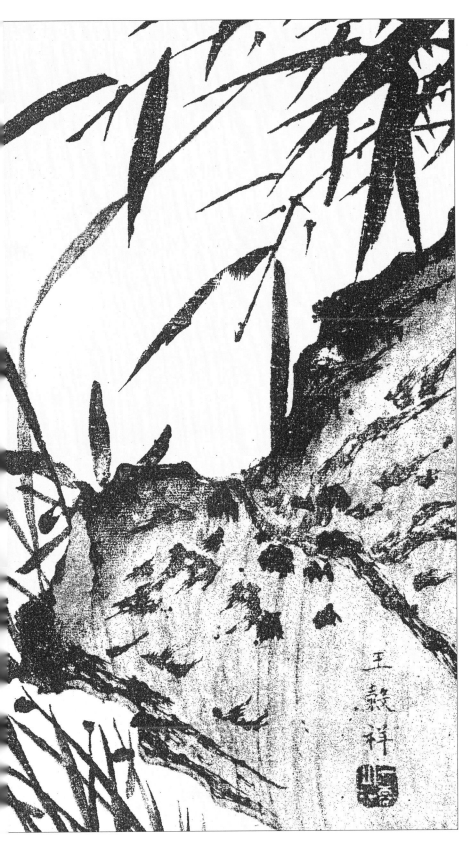

왕곡상(王穀祥) : 왕곡상이 그렸다. 왕곡상(王穀祥)의 자(字)는 녹지(祿之)이고, 호(號)는 유실(酉室)이니, 명(明)의 장주(長洲)사람이다. 가정(嘉靖) 기축(己丑)에 진사(進士)가 되어서 사선(詞選)에 들어가서 벼슬이 이부원외랑(吏部員外郞)에 이르렀다. 사생(寫生)과 선염(渲染)에 법도가 있고 일지일엽(一枝一葉)에 모두 생의(生意)가 있었다. 사림(士林)에서 추중(推重)되었다. 중년에 화필(畵筆)을 꺾고 붓 들기를 즐거워하지 않았다. 몸가짐이 준결(峻潔)하여 한 사람과도 함부로 사귀지 않았다. 나이 67세에 졸(卒)하였다.

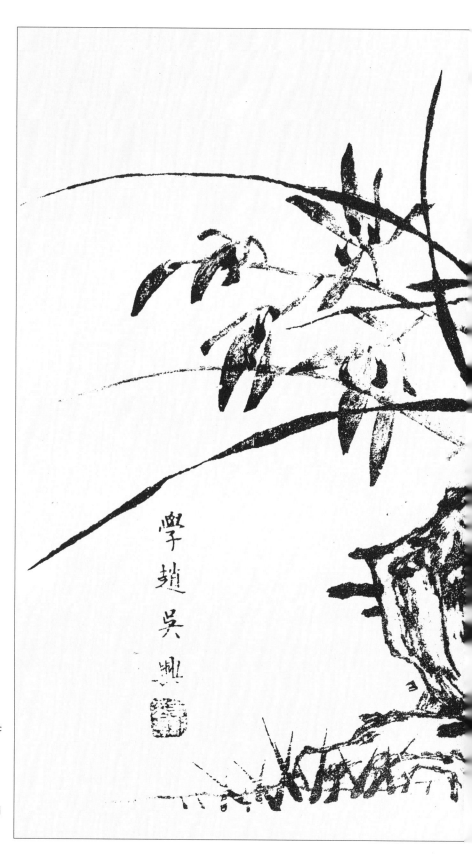

학조오흥(學趙吳興)：조오흥(趙吳
興)[22]을 배웠다.

22) 조오흥(趙吳興)：곧 조자앙(趙子昻)이
다.

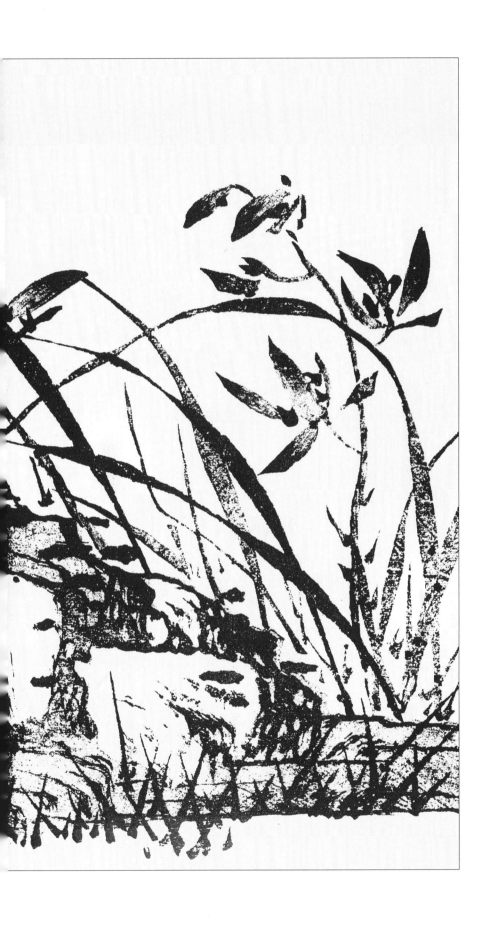

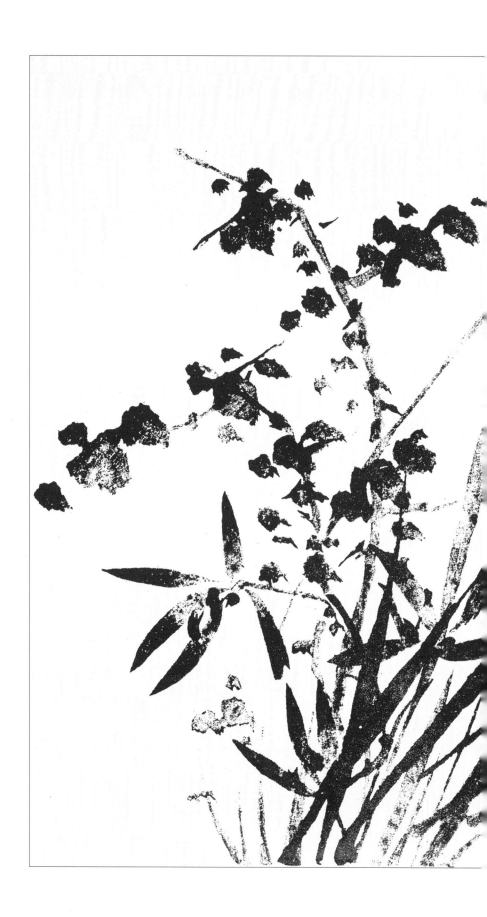

64

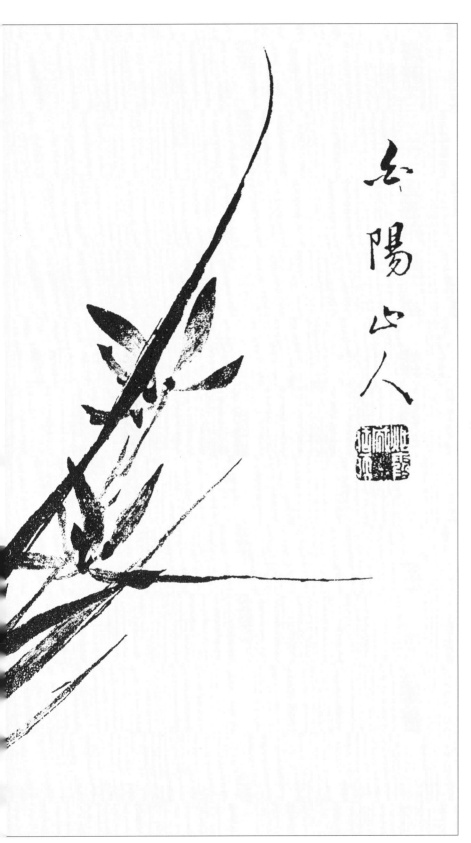

백양산인(白陽山人)[23]

23) 백양산인(白陽山人) : 명(明)의 진순(陳淳)이니, 자(字)는 도복(道復)인데, 자(字)로 행세하였다. 또 자(字)를 부보(復甫)라고도 하였고, 호(號)가 백양산인(白陽山人)이다. 장주(長州)의 상생(庠生)으로서, 문형산(文衡山)의 문하(門下)에 종유(從遊)하면서 송원(宋元)을 법으로 삼았다. 화조(花鳥)에 심취(深趣)가 있고, 산수(山水)가 임리소상(淋漓疎爽)하여 혜경(蹊徑)에 떨어지지 않았다. 천재(天才)가 수발(秀拔)하여 대체로 경학(經學), 고문(古文), 사장(詞章), 서법(書法), 전주(篆籀)를 모두 잘하고, 시(詩)도 또한 묘경(妙境)에 이르렀다. 천거(薦擧)하여 비각(秘閣)에 머무르게 하려는 이가 있었는데, 고사(固辭)하고 나가지 않았다. 현허(玄虛)를 높이고 진속(塵俗)을 싫어하였으며, 가사(家事) 보기를 탐탁하게 여기지 않고 날마다 오직 향을 피우고 궤에 기대어 독서완고(讀書玩古)하였다. 성화(成化) 계묘(癸卯, 1483)에 출생하여 가정(嘉靖) 갑신(甲申, 1524)에 졸(卒)하니 향년이 62세이었다.

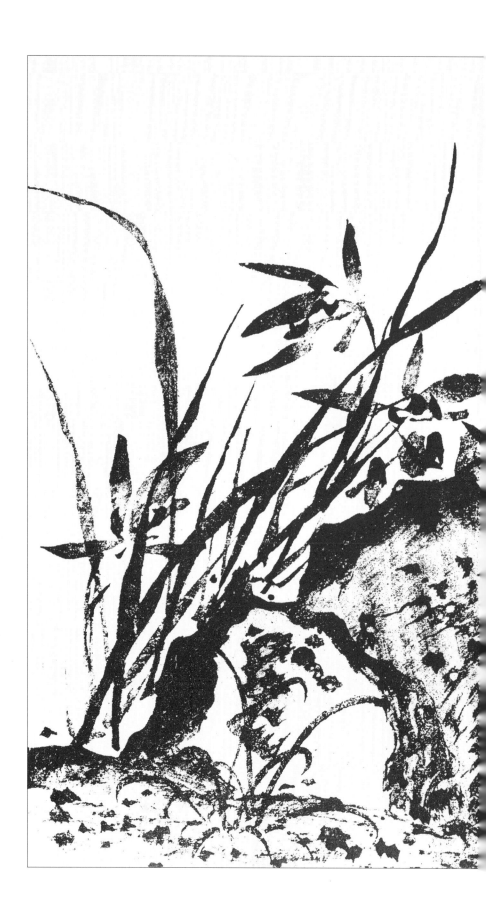

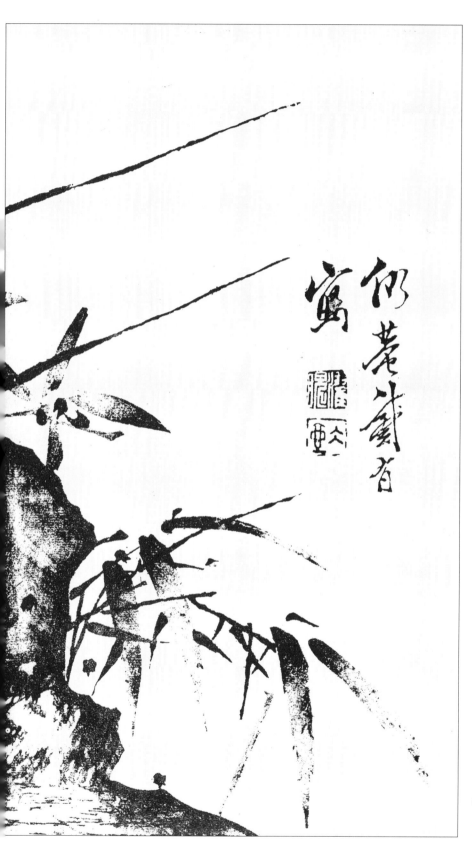

잉암대(仍菴戴)가 사(寫)하였다.

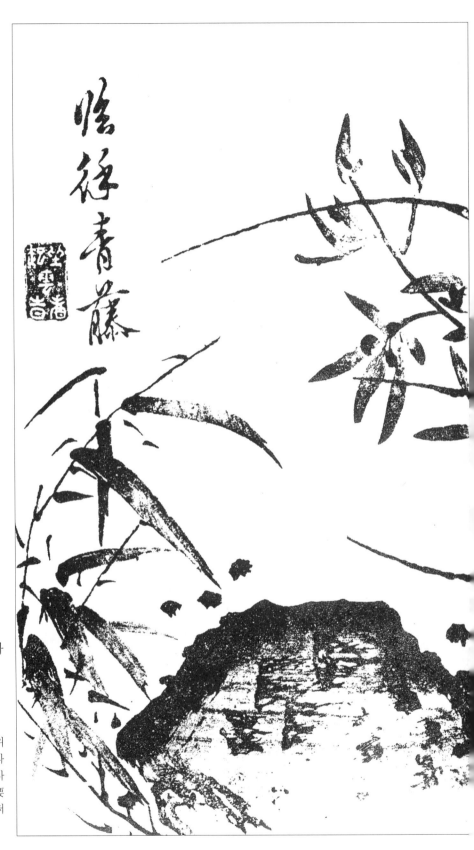

서청등(徐靑藤)[24]이 임사(臨寫)하
였다.

24) 서청등(徐靑藤) : 명(明) 나라의 서위
(徐渭)를 말함. 문장(文長)은 그의 자
(字). 서화와 시문에 뛰어났으며《노사
분석(路史分釋)》·《필원요지(筆元要
旨)》및《서문장집(徐文長集)》등의 저
서가 있다.

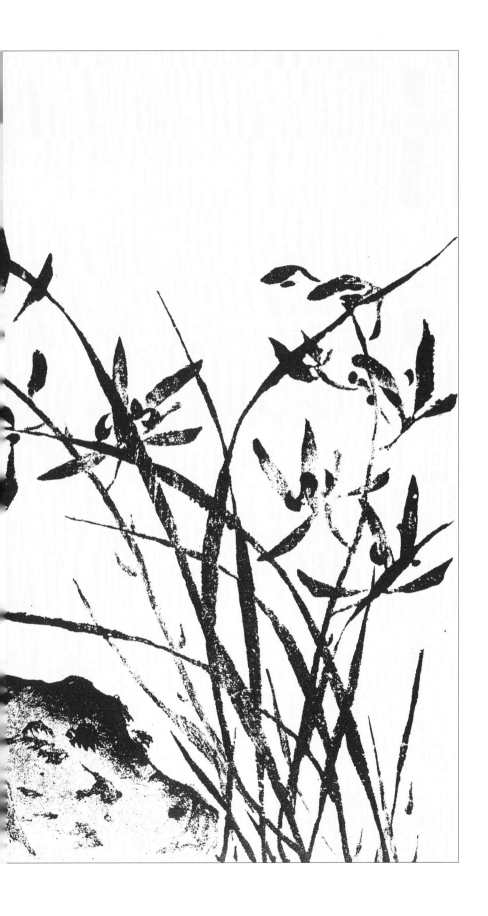

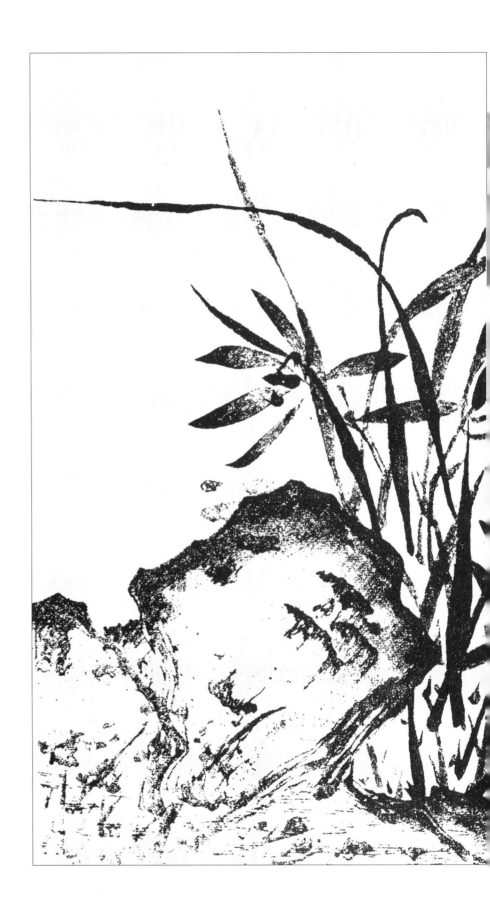

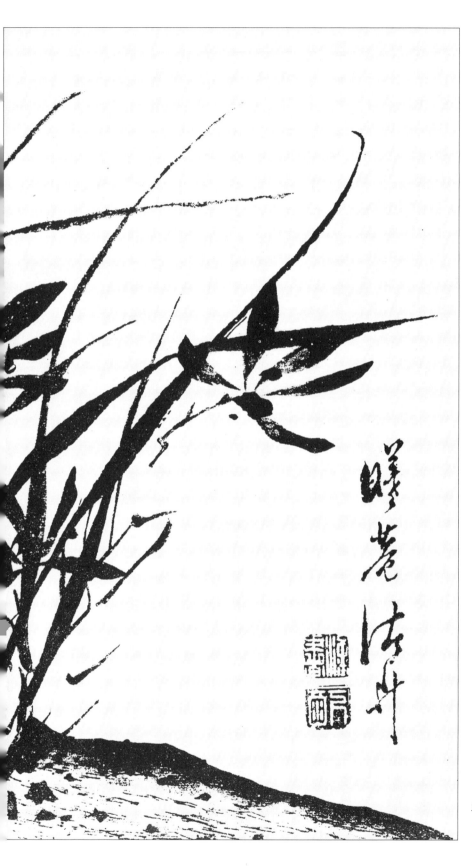

희암제승(曦菴諸升)

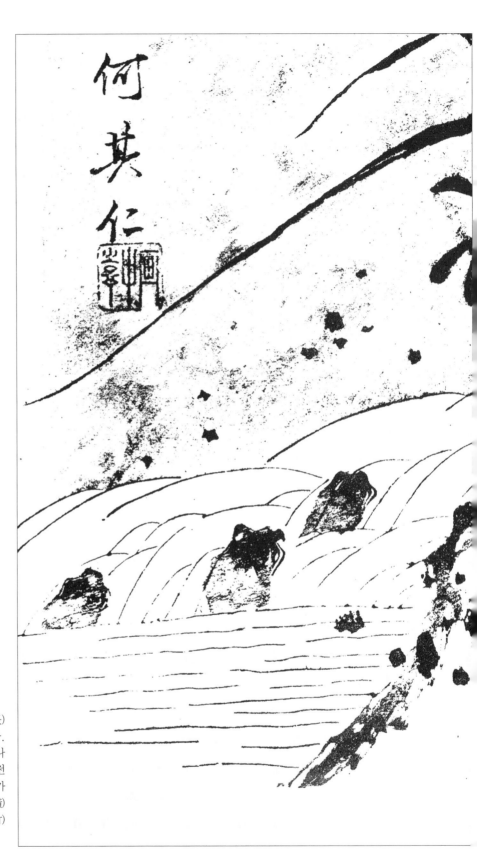

하기인(何其仁)[25]

25) 하기인(何其仁) : 자(字)는 원장(元長)
이니, 청(淸)의 해염(海鹽)사람이다.
명경(明經)으로부터 광문(廣文)에 나
아가서 애주(崖州)의 지주(知州)로 전
직하였다. 묵란(墨蘭)을 잘하여 손가
는 대로 치면 화엽(花葉)이 종횡(縱橫)
하여 운치(韻致)가 있었다. 묵죽(墨竹)
도 또한 잘하였다.

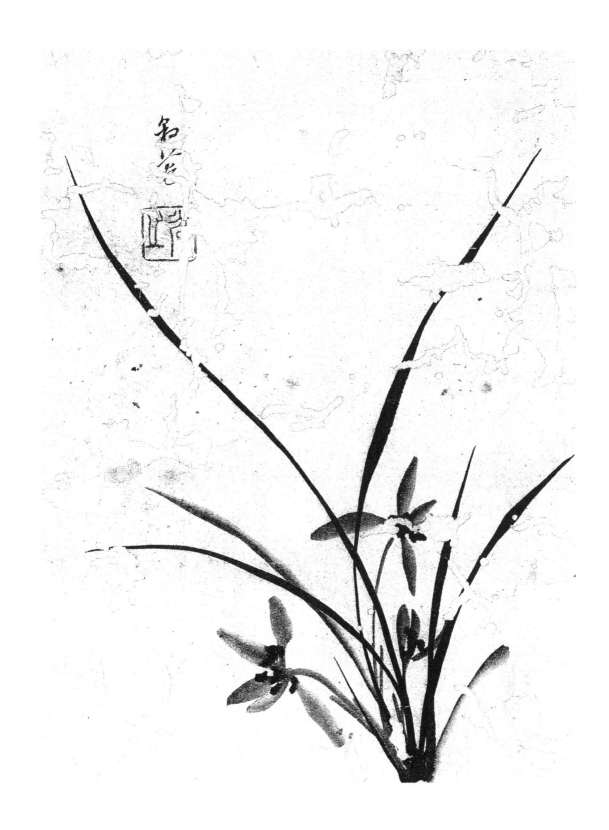

76

강세황(姜世晃)[26]의 난(蘭)

畵題原文

^{표 암}
豹菴

화제해석

　그냥 자신의 호(號)인 표암(豹菴)이라고만 하였다.

‖ 작품감상 ‖

　전형적인 난화(蘭花)이다. 제1획 기수(起手)와 제2획 봉안(鳳眼)의 기세가 서로 같아서 요즘
의 난과 대비된다. 즉 주종(主從)이 없다. 난엽(蘭葉)과 난화(蘭花)의 필치는 매우 아름답다.

26) 강세황(姜世晃) : 조선 후기의 문인·화가·평론가. 그림제작과 화평(畵評)활동을 주로 했다. 이를 통해 당시 화단에
　　한국적인 남종문인화풍을 정착시키고 진경산수화를 발전시켰고, 풍속화·인물화를 유행시켰으며, 새로운 서양화법
　　을 수용하는 데도 기여했다.

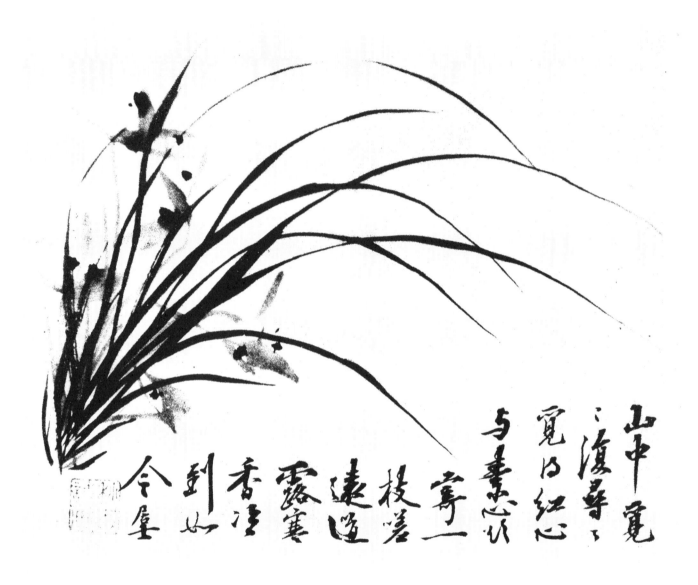

山中兰渡草
觅乃红心
与素忘花
寄一
枝落
远道
露寒
香信
到如
今墨

김추사(金秋史)²⁷⁾의 난(蘭) ☐

畵題原文

산 중 멱 멱 부 심 심　멱 득 홍 심 여 소 심　욕 기 일 지 차 원 도　로 한
山中覓覓復尋尋　覓得紅心與素心　欲寄一枝嗟遠道　露寒

향 냉 도 여 금
香冷到如今

화제해석

　산중에서 찾고 다시 찾으니 홍심(紅心)과 소심(素心)을 캐었다네. 한 가지를 보내고자 하지
만, 아! 길이 먼데 우로(雨露)의 찬 향기 오늘도 여전하다네.

‖작품감상‖

　이는 풍난(風蘭)이다. 바람이 서북쪽에서 부니, 시련을 의미한다. 아마도 추사선생이 유배지
에서 자신의 모습을 그린 것이 아닌가 생각하게 한다. 선(線)도 좋고 참치(參差)도 좋은 작품이
다. 꽃과 난엽이 서로 농담(濃淡)으로 그려져서 음양을 표현하였다.

27) 김추사(金秋史) : 이름은 정희(正喜), 조선 후기의 서화가 · 문신 · 문인 · 금석학자. 1819년(순조 19) 문과에 급제하여
　　성균관대사성, 이조참판 등을 역임하였다. 학문에서는 실사구시를 주장하였고, 서예에서는 독특한 추사체를 대성시
　　켰으며, 특히 예서 · 행서에 새 경지를 이룩하였다.

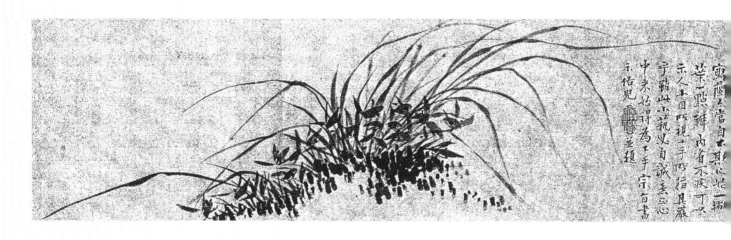

김추사(金秋史)의 난(蘭) ②

畫題原文

사란　역당자불기심시　일별엽일점판　내성불구·가이시
寫蘭　亦當自不欺心始　一撇葉一點瓣　內省不疚　可以示

인　십목소시　십수소지　기엄호　수차소예　필자성의정심
人　十目所視　十手所指　其嚴乎　雖此小藝　必自誠意正心

중래　시득위하수종지　서시우아　병제
中來　始得爲下手宗旨　書示佑兒　并題

화제해석

　난초를 치는 때에는 자기의 마음을 속이지 않는 데서부터 시작해야 된다. 잎 하나 꽃술 하나라도 마음속에 부끄러움이 없게 된 뒤에 남에게 보여야 한다. 모든 사람의 눈이 주시하고 모든 사람의 손이 다 지적하고 있으니, 이 또한 두렵지 않은가! 이것이 작은 재주이지만 반드시 생각을 진실하게 하고 마음을 바르게 하는 데서 출발해야 비로소 손을 댈 수 있는 기본을 알게 될 것이다. 아들 상우(商佑)에게 써서 보인다. 아울러 제(題)하였다.

작품감상

　난화(蘭花)의 우측은 길고 무밀(茂密)하게 해서 좌우가 음양으로 대칭이 되게 하였다. 꽃 역시 무밀(茂密)한 곳에는 많이 피었고, 좌측의 소소(疎疎)한 곳에는 적게 피어서 음양이 대비되었다. 우측 무밀한 곳에 화제를 써서 더욱 무밀(茂密)하게 하였고, 좌측 소원(疎遠)한 곳에는 넓은 공간을 살려서 시원하게 하였다.

兰为众香之祖董香光题
具所居室曰香祖庵

김추사(金秋史)의 난(蘭) ③

畵題原文

난 위 중 향 지 조 동 향 광 제 기 소 거 실 왈 향 조 암
蘭爲衆香之祖 董香光題其所居室曰 香祖庵

화제해석

난초는 모든 향기의 원조다. 동향광(董香光, 明의 董其昌)은 그가 거주하는 집에 「향조암(香
祖庵)」이라고 써 붙였다.

‖ 작품감상 ‖

이는 난(蘭) 한 포기를 그렸는데, 한 잎을 길게 그어서 양(陽)을 표하고 나머지는 모두 짧게
처리하여 음(陰)을 표하였다. 음양이 있으면 완성이 된 것이다.

寫蘭最難下筆蓋古今無多作如趙松雪文衡山輩其所能示乾坤靈氣十之一耳

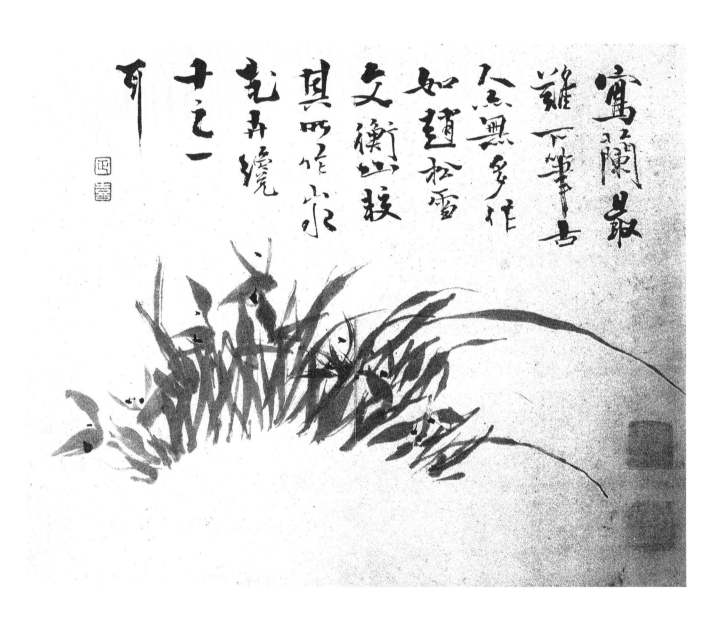

김추사(金秋史)의 난(蘭) ④

畵題原文

사 란 최 난 하 필　고 인 역 무 다 작　여 조 송 설 문 형 산　교 기 소 작
寫蘭最難下筆　古人亦無多作　如趙松雪文衡山　較其所作
산 수 화 훼　재 십 지 일 이
山水花卉　纔十之一耳

화제해석

　난초를 그리는 것은 붓을 대기가 가장 어렵다. 옛사람도 많이 그리지 않았으니, 조송설(趙松雪, 孟頫), 문형산(文衡山, 徵明) 같은 이도 그들이 산수(山水)나 화훼(花卉)를 그린 것과 비교하면 겨우 10분의 1정도이다.

‖작품감상‖

　이 난화는 비교적 잎을 짧게 그렸다. 그러나 한 획을 길게 그려서 길이로써의 음양을 표시하였다. 좌측에는 갈필의 잎이 보이는데, 이는 음양을 표현하는데 있어서 필수적인 요소이다. 처음에 붓에 먹을 찍어서 난을 치면 먹물로 인해서 농습(濃濕)한 그림이 되다가 나중에 먹물이 다 빠지면 갈필이 나오는데, 이러한 획이 있으므로 인해서 그림이 훨씬 돋보인다. 왜냐면 습(濕)은 음이고 갈필(渴筆)은 양이므로 음양이 어우러지므로 좋게 보이는 것이다.

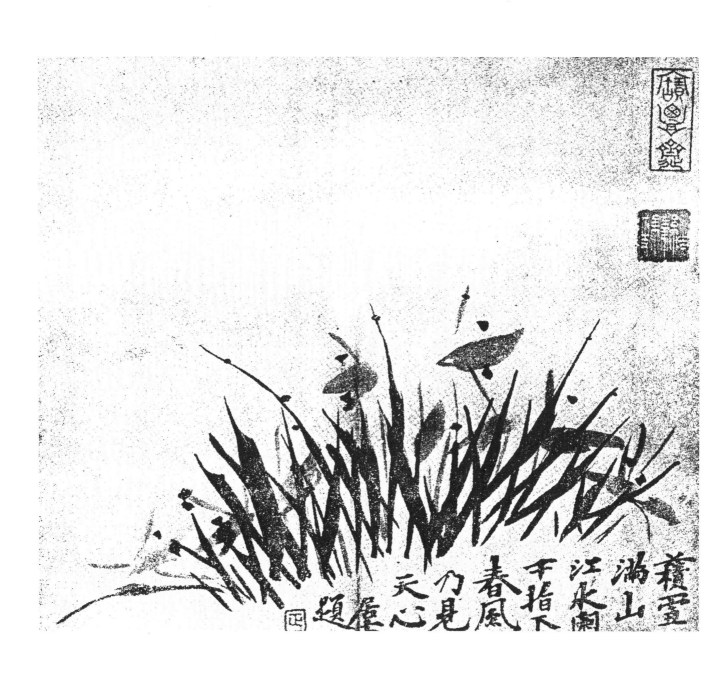

嶺上滿山江水闊千指下春風乃見天心題屋

86

김추사(金秋史)의 난(蘭) ⑤

畵題原文

^{적 설 만 산} ^{강 수 난 간} ^{지 하 춘 풍} ^{내 견 천 심} ^{거 사} ^제
積雪滿山 江水欄干 指下春風 乃見天心 居士 題

화제해석

눈은 산에 가득히 쌓이고 강수(江水)는 옆으로 흐르네. 손끝에 춘풍이 부니 바로 천심(天心)을 본다네. 거사(居士)[28]가 제(題)하였다.

‖작품감상‖

이는 눈이 쌓인 추운 날에 돋아난 난초이다. 그러므로 설란(雪蘭)이다. 이 작품의 특이한 점은 작품의 밑 부분에 화제를 넣었으니, 이는 무밀(茂密)한 곳에 무밀한 글씨를 넣어서 더욱 무밀함을 만들고 위쪽의 공간을 최대한 살린 그림이다. 그러므로 시원하다.

28) 거사(居士) : 추사(秋史)의 일종의 호(號)이다.

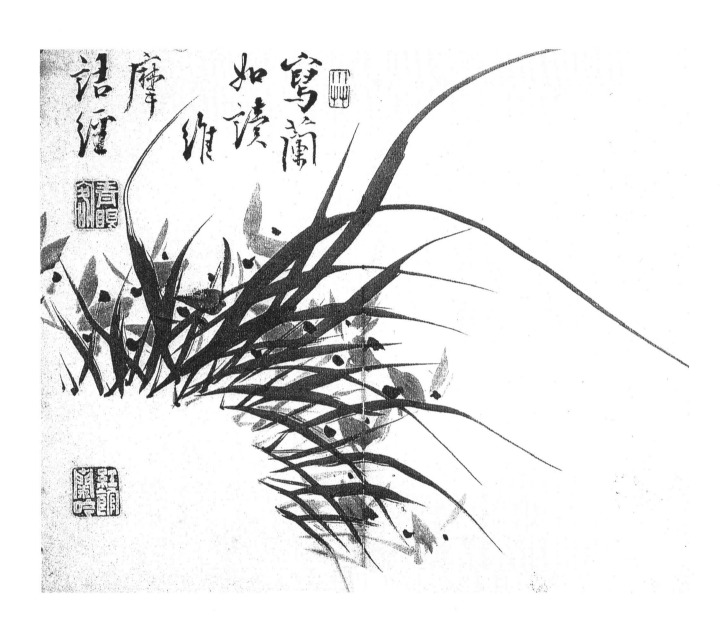

조희룡(趙熙龍)²⁹⁾의 난(蘭) [Ⅰ]

畵題原文

^{사 란 여 독 유 마 힐 경}
寫蘭如讀維摩詰經

화제해석

난초를 치는 것은 유마힐경(維摩詰經)을 읽는 것과 같다.

‖작품감상‖

　대체적으로 단엽(短葉)의 군(群)의 가운데에 장엽(長葉)을 넣어서 장단의 음양을 넣었으므로, 아름답게 보인다. 화제(畵題)를 좌측으로 밀고 우측은 넓은 공간을 주었다.

29) 조희룡(趙熙龍) : 본관 평양(平壤). 자는 치운(致雲). 호는 호산(壺山) · 우봉(又峯) · 철적(鐵笛). 1789년 5월 9일 서울에서 출생하였고 그의 집안은 중인이었다. 김정희(金正喜)의 문하에서 그림을 배웠다고 전해지지만 그 근거가 미약하여 추사의 문하생이라고 보기 어렵다는 설도 유력하다. 1813년(순조 13) 식년문과(式年文科)에 병과(丙科)로 급제한 후 여러 벼슬을 거쳐 오위장(五衛將)을 지냈고, 1844년(헌종 10) 박태성(朴泰星) 등 41명의 전기를 수록한《호산외사(壺山外史)》를 편찬했다. 1851년(철종 3)에 유배령을 받았다. 글씨에도 능해 글씨는 추사체를 잘 썼고, 그림은 난초, 매화, 대나무, 국화 사군자를 잘 그렸고 산수화, 화조도에도 탁월했다. 대표작으로《동파립극도(東坡笠屐圖)》《홍매도(紅梅圖)》《강안박주도(江岸泊舟圖)》《수묵산수도(水墨山水圖)》 등이 있다.

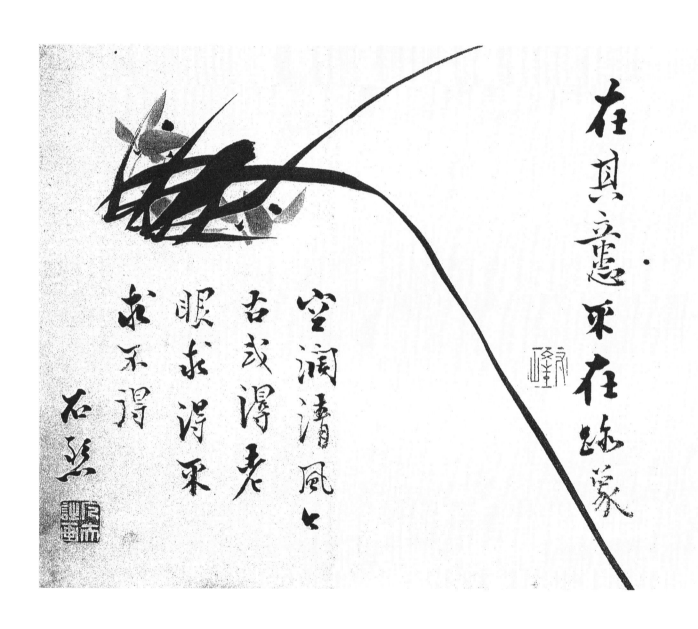

在其意·不在迹象

空濶清風七
右或得老
眼求得不
求不得
石然

조희룡(趙熙龍)의 난(蘭) ②

_{재 기 의} _{부 재 적 상} _{공 활 청 풍} _{금 고 혹 득} _{노 안 구 득} _{불 구 불}
在其意 不在跡象 空闊淸風 今古或得 老眼求得 不求不

_득 _{석 감}
得 石憨

화제해석

그 뜻에 있고 그 적상(跡象)에 있지 않다. 넓은 하늘에 청풍(淸風)이 부니, 고금의 사람들 혹
얻는 것이 있었네. 노안(老眼)으로 구득(求得)하려니 구하지 않으면 얻지 못하네. 석감(石憨).

작품감상

참으로 탈속(脫俗)한 난(蘭)이다. 한 잎은 굵은 선을 긋다가 중단하고, 한 잎은 가늘고 길게
그었으며, 장단과 조세적 미(美)를 갖춘 훌륭한 작품이다.

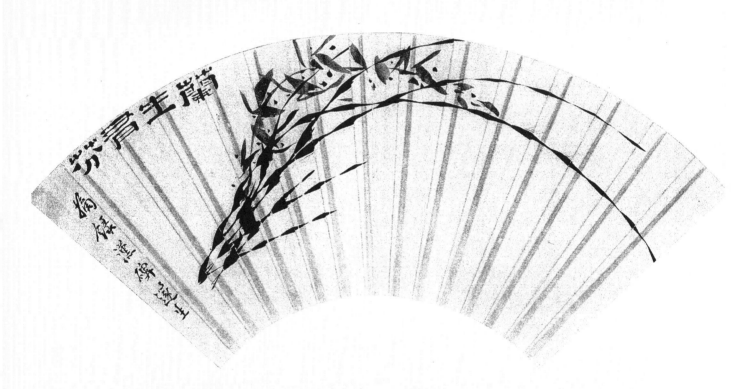

조희룡(趙熙龍)의 난(蘭) ③

畵題原文

<ruby>蘭<rt>난</rt></ruby> <ruby>生<rt>생</rt></ruby> <ruby>有<rt>유</rt></ruby> <ruby>芬<rt>분</rt></ruby> <ruby>摘<rt>적</rt></ruby> <ruby>錄<rt>록</rt></ruby> <ruby>漢<rt>한</rt></ruby> <ruby>碑<rt>비</rt></ruby> <ruby>篴<rt>적</rt></ruby> <ruby>生<rt>생</rt></ruby>

蘭生有芬 摘錄漢碑 篴生

화제해석

난초가 사는 곳에 향기가 있다. 한(漢)의 비(碑)에서 따다 적었다. 적생(篴生).

작품감상

이는 부채에 그린 난(蘭)으로, 좌에서 우로 향한 작품이다. 좌측에는 화제(畵題)와 낙관(落款)을 써서 복잡하게 하였고, 우측은 넓은 공간을 시원하게 넣어서 그렸으므로 음양이 아주 잘 맞는 작품이다.

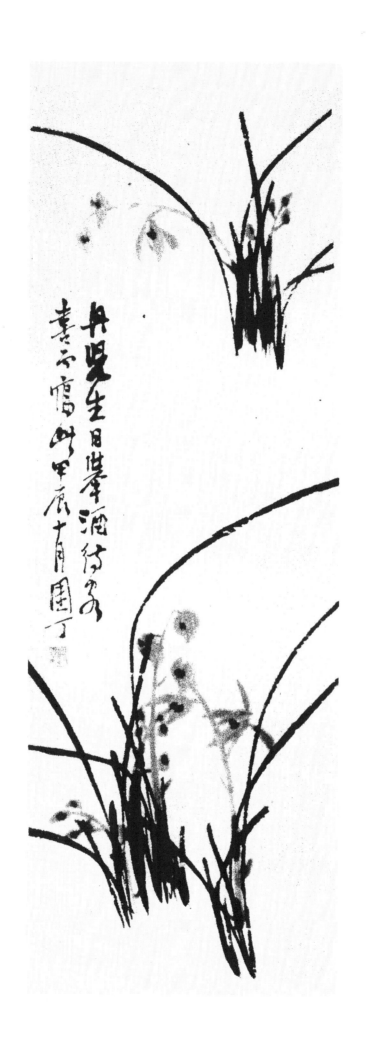

94

민영익(閔泳翊)[30]의 난(蘭) ①

書題原文

^{단 아 생 일 거 주 대 객 희 이 사 차 갑 신 십 월 원 정}
丹兒生日 擧酒待客 喜而寫此 甲申十月 園丁

화제해석

단아의 생일에 술을 들고 손님을 기다리면서 기뻐서 이를 그렸다. 갑신년 10월에 원정(園丁).

‖작품감상‖

세 포기의 난을 조화롭게 그려 넣은 아주 잘된 그림이다. 포기의 많고 적음으로 음양을 표하였다. 잎을 힘차게 쭉쭉 빼고 힘을 넣어 그린 그림으로 활달하고 기개가 있다.

30) 민영익(閔泳翊) : 조선 고종 때의 문신(1860~1914). 자는 우홍(遇鴻) · 자상(子相). 호는 운미(芸楣) · 죽미(竹楣) · 원정(園丁) · 천심죽재(千尋竹齋). 전권 대신으로 미국에 다녀온 후 개화당을 탄압하였고, 고종 폐위 음모로 홍콩에 망명하였다. 글씨와 그림에 능하였다.

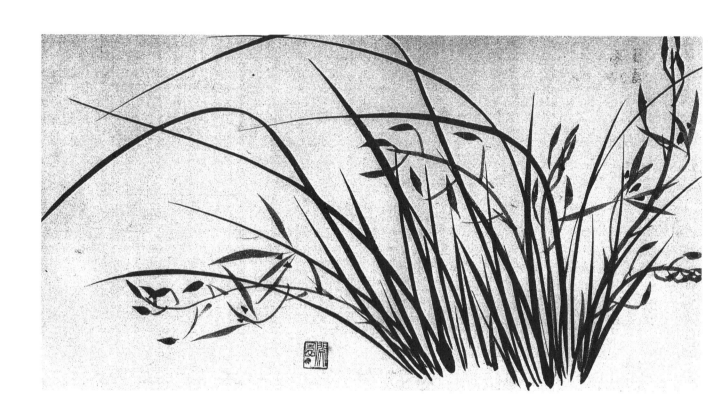

민영익(閔泳翊)의 난(蘭) ②

畵題原文

화제는 없고, 다만 낙관만 찍었다.

‖ 작품감상 ‖

이는 난군(蘭群)이라고 해야 좋을 것 같다. 난엽(蘭葉)의 짜임이 아주 좋다. 난화(蘭花)를 우측에 많이 붙이고 좌측에는 한 줄기의 난화뿐이다. 그러므로 난화에 있어서 소밀(疏密)의 법칙이 적용되었다. 필세가 유려하고 굳세다.

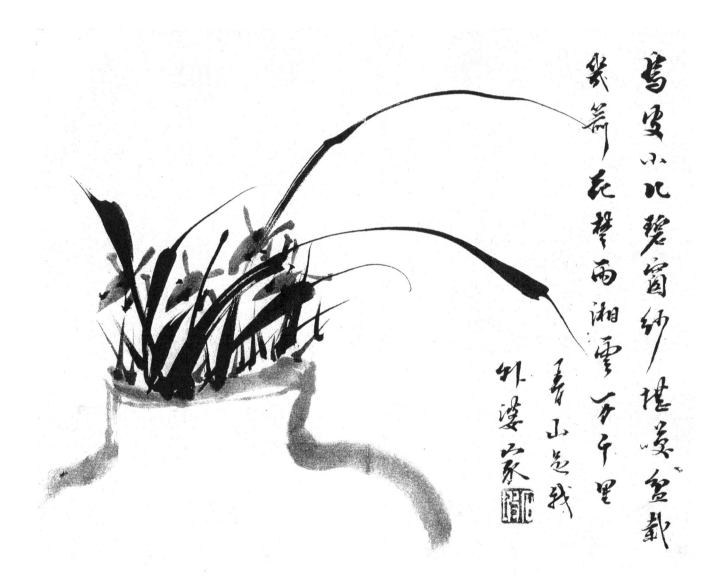

烏雲小北碧窗紗堤嘆盈載
幾篇花幣雨湘雲万千里
春山忿我
外婆山家 [印]

이하응(李昰應)[31]의 난(蘭) Ⅰ

畵題原文

烏皮小几碧窓紗 堪嘆盆栽幾箭花 楚雨湘雲萬千里 青山
是我外婆家

화제해석

검은 가죽의 작은 안석과 푸른 깁 창문. 화분의 몇 줄기 꽃잎에 감탄한다. 초나라 비와 상강(湘江)의 구름은 몇만 리지만. 청산(青山)은 나의 외갓집이라네.

‖작품감상‖

화분을 호(壺)처럼 그리고 자유분방하게 그린 난초가 아름답다. 빈 공간에는 작은 잎을 그려서 채웠다.

31) 이하응(李昰應) : 1820년(순조 20)~1898년. 조선 왕족·정치가. 본관은 전주(全州). 자는 시백(時伯), 호는 석파(石坡). 서울 출신. 영조의 현손 남연군(南延君) 구(球)의 넷째아들이며, 조선 제26대왕 고종의 아버지이다. 세간에서는 대원위대감(大院位大監)이라 불렸다.

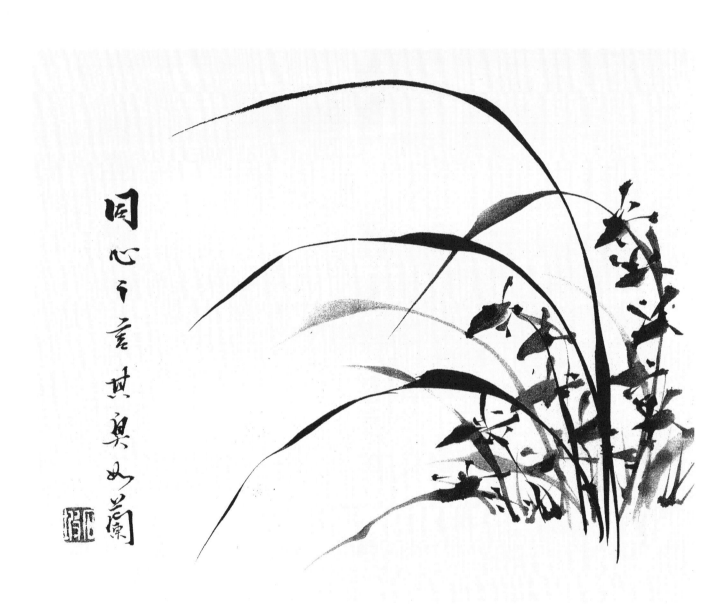

同心之言其臭如蘭

100

이하응(李昰應)의 난(蘭) ②

畵題原文

동 심 지 언　기 취 여 란
同心之言 其臭如蘭

화제해석

　마음이 같은 사람의 말은 그 향기가 난초와 같다.

‖작품감상‖

　난초 잎을 농묵(濃墨)과 담묵(淡墨)으로 그려서 음양의 미를 연출하였고, 그 사이에 꽃을 그려서 공간을 채웠다. 이는 혜란(蕙蘭)이다.

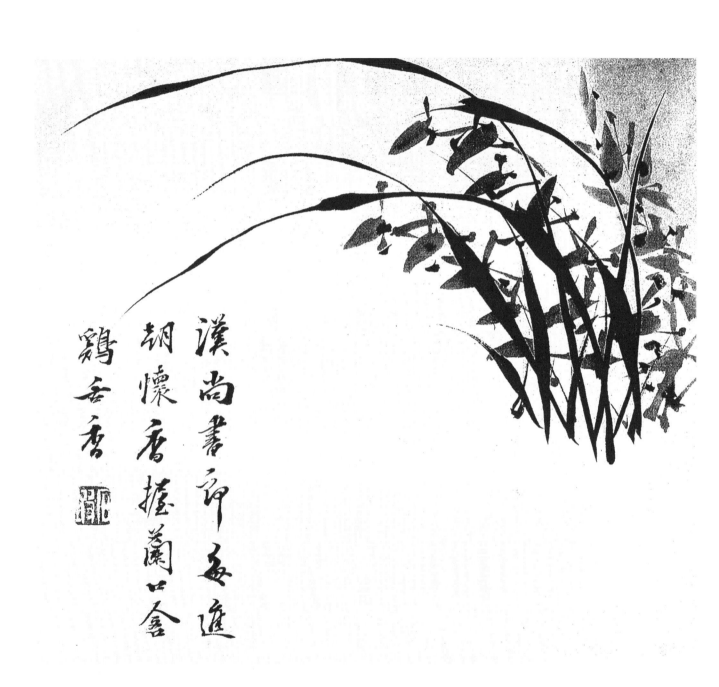

漢尚書郎每遇
胡懷唐握蘭口含
雞舌香

이하응(李昰應)의 난(蘭) ③

畵題原文

한 상 서 랑 매 진 조 회 향 악 란 구 함 계 설 향
漢尙書郞 每進朝 懷香握蘭 口含鷄舌香

[화제해석]

한(漢)의 상서랑(尙書郞)은 매양 조정에 나갈 적에 향을 품고 난초를 쥐고 입에는 계설향(鷄舌香)을 머금었다.

‖작품감상‖

잎과 꽃이 매우 잘 어울리는 난화(蘭花)이다. 오른쪽의 한쪽에 위치하고 좌하에는 화제를 넣어서 아주 조화를 잘 이룬 작품이다. 참치(參差)가 있고 음양이 있으며 여백이 시원하다.

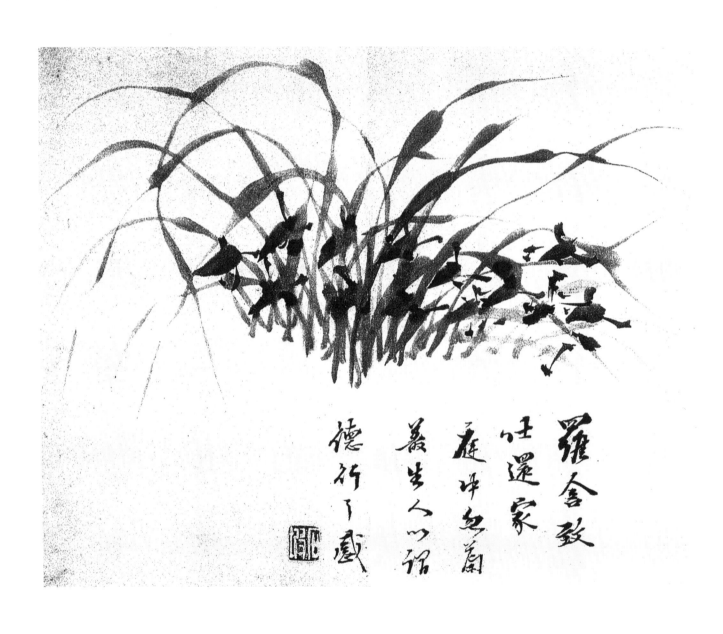

羅含舍致
吐還家
庭畔無扇
蓋生人以詔
德行千盛

104

이하응(李昰應)의 난(蘭) [4]

畵題原文

나 함 치 사 환 가 정 중 홀 란 총 생 인 이 위 덕 행 지 감
羅含致仕還家 庭中忽蘭叢生 人以謂德行之感

화제해석

　나함이 벼슬을 그만두고 집에 돌아오니, 뜰 가운데에 갑자기 난초가 자랐다. 사람들은 이를 덕행(德行)의 감응이라 하였다.

‖작품감상‖

　위에 난을 그리고 아래에 화제를 쓴 작품이다. 난엽(蘭葉)과 난화(蘭花) 모두 담묵(淡墨)이지만, 화심(花心)을 농묵으로 찍어서 농담의 음양을 이루었다. 자유분방한 난 잎이 아름답다.

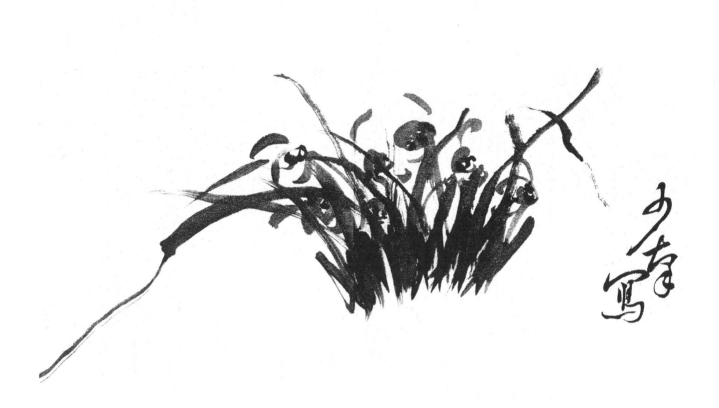

이희수(李喜秀)의 난(蘭)

畵題原文

<div style="font-size:larger">소 남 사
少南寫</div>

화제해석

소남(少南)이 그렸다.

‖작품감상‖

담묵(淡墨)으로 일필휘지(一筆揮之)한 난초이다. 좌측으로 한 획을 길게 그었는데, 한 번 긋고 잠깐 쉬었다가 가늘게 뽑은 잎이 일품이다. 포기에 농묵을 약간 그어서 농담의 미를 연출하였다. 소남사(少南寫)라는 화제도 난 잎처럼 자유분방하여 그림의 한 부분이 되었다.

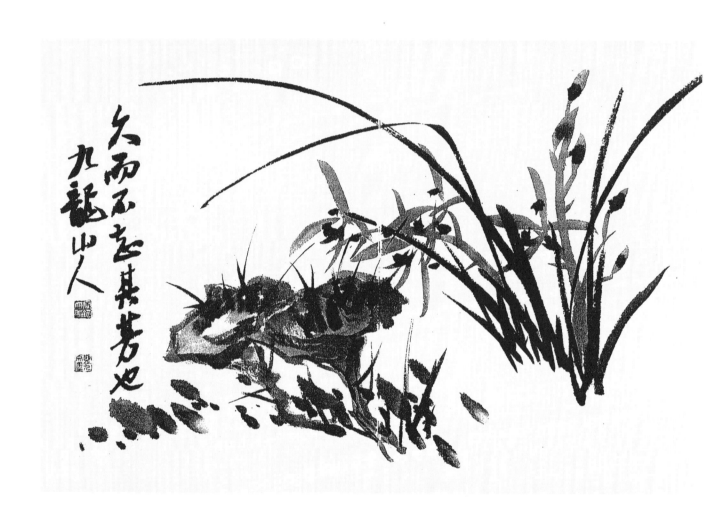

김용진(金容鎭)의 난(蘭)

畫題原文

구 이 부 지 기 방 야　구 룡 산 인
久而不知其芳也 九龍山人

화제해석

(꽃이 핀 지가) 오래되었지만 그 향기를 알지 못한다.

‖작품감상‖

　지란(芝蘭)이 함께 있는 작품이다. 이 난(蘭)은 민영익 선생의 필법이다. 난(蘭)에는 태점(苔點)을 찍지 않고 지초(芝草)에는 태점(苔點)을 찍어서 구분하였다. 참치(參差)를 주어서 난의 아름다움을 연출하였다.

중국인의 난(蘭)

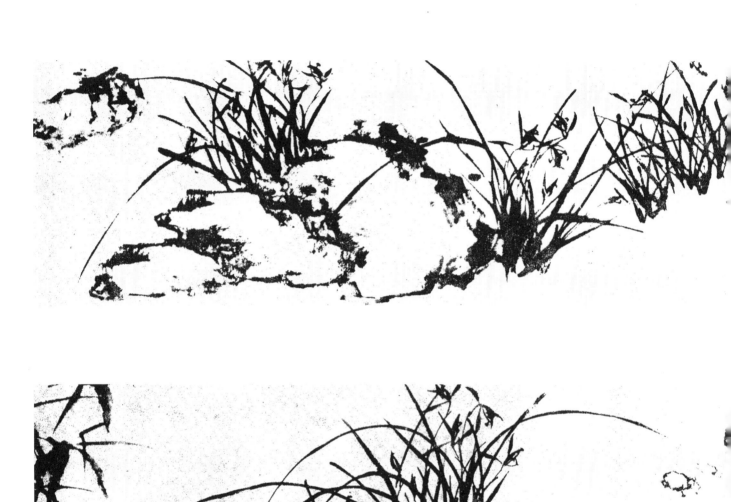

청(淸)의 정섭(鄭燮)[32]의 난(蘭)

‖ 작품감상 ‖

좌우 모두 정판교의 작품이다. 좌측의 난(蘭)은 좌측에 굵을 잎을 넣어서 음을 표하고, 우측에는 가늘게 세엽(細葉)을 넣어서 양을 표한 듯하나, 정판교의 난은 음양 구별을 정확히 하지 않았다고 보는 것이 옳을 듯하다. 우측의 난은 바위에 세 개의 총(叢)으로 그린 그림이다. 이곳에서는 포기가 작고 큰 것이 있어서 음양이 제대로 되었다.

32) 정섭(鄭燮) : 자 극유(克柔), 호 판교(板橋). 장쑤성[江蘇省] 싱화[興化] 출생. 시(詩)·서(書)·화(畵) 모두 특색 있는 작풍을 보이며, 그림에서는 양저우팔괴[楊州八怪]의 한 사람으로 꼽힌다. 1736년 진사에 급제하였고, 이어 한림(翰林)에 들어가 산둥성[山東省]의 판현[范縣]과 웨이현[濰縣]의 지사를 역임하였다. 웨이현 지사로 있던 1746년의 대기근 때 관의 곡창을 열어 굶주린 백성을 구하였는데, 1753년 기근구제에 대하여 고관에게 거역하였다 하여 면직된 다음, 병을 핑계로 고향에 돌아왔으며 그 후로는 벼슬길에 나서지 않았다. 그의 시는 체제에 구애받음이 없었고, 서는 고주광초(古籒狂草)를 잘 썼다. 행해(行楷)에 전예(篆隸)를 섞었는데, 그 사이에 화법도 넣어서 해방적인 독자적 서풍을 창시하였다. 팔분(八分)에 대하여 그의 서체를 육분반서(六分半書)라 평하는 사람도 있다. 화훼목석(花卉木石)을 잘 그렸으며, 특히 뛰어난 것은 난(蘭)·죽(竹)으로서 상쾌한 감이 있는 작품이 많다. 《묵죽도병풍(墨竹圖屛風)》《회소자서어축(懷素自敍語軸)》 등의 작품과 《판교시초(板橋詩鈔)》《도정(道情)》 등의 시문집이 있다.

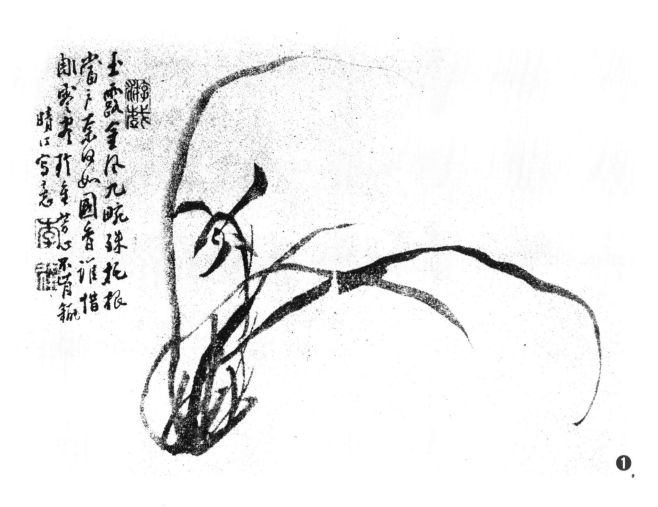

玉露金风九畹珠托根
当户东风如国香谁惜
团云奉孝折幸菁志
晴江写意 南

①

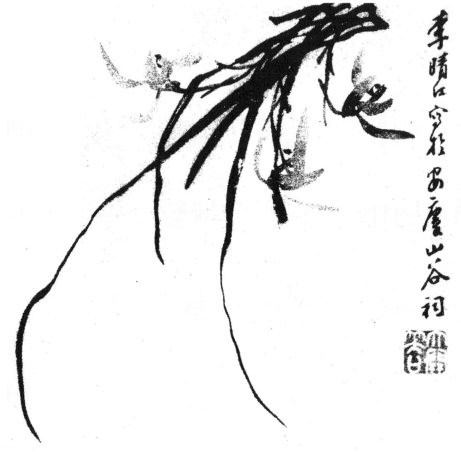

李晴江画宗唐山谷祠

②

청(淸)의 이방응(李方膺)의 난(蘭)

❶

<ruby>玉<rt>옥</rt></ruby><ruby>露<rt>로</rt></ruby><ruby>金<rt>금</rt></ruby><ruby>風<rt>풍</rt></ruby><ruby>九<rt>구</rt></ruby><ruby>畹<rt>원</rt></ruby><ruby>殊<rt>수</rt></ruby> <ruby>托<rt>탁</rt></ruby><ruby>根<rt>근</rt></ruby><ruby>當<rt>당</rt></ruby><ruby>戶<rt>호</rt></ruby><ruby>奈<rt>내</rt></ruby><ruby>何<rt>하</rt></ruby><ruby>如<rt>여</rt></ruby> <ruby>國<rt>국</rt></ruby><ruby>香<rt>향</rt></ruby><ruby>誰<rt>수</rt></ruby><ruby>惜<rt>석</rt></ruby><ruby>彫<rt>조</rt></ruby><ruby>零<rt>영</rt></ruby><ruby>盡<rt>진</rt></ruby> <ruby>珍<rt>진</rt></ruby><ruby>重<rt>중</rt></ruby>

<ruby>芳<rt>방</rt></ruby><ruby>心<rt>심</rt></ruby><ruby>不<rt>불</rt></ruby><ruby>肯<rt>긍</rt></ruby><ruby>籠<rt>롱</rt></ruby> <ruby>晴<rt>청</rt></ruby><ruby>汀<rt>정</rt></ruby><ruby>寫<rt>사</rt></ruby><ruby>意<rt>의</rt></ruby>

화제해석

가을바람 불고 가을 이슬이 맺으니, 구원(九畹)은 특이한데, 사람의 집에 뿌리를 의탁하니, 어찌하나! 국향(國香)이 시들어 떨어짐을 누가 애석히 여기나! 진중한 향기는 광주리에 담김을 즐거워하지 않는다네. 청정(晴汀)이 난의 의미만 쳤다.

‖작품감상‖

난초 한 촉으로 한 작품을 완성한 작품으로, 좌우로 긴 잎은 치고 그 가운데에 꽃을 그린 그림이다. 고로 잎은 양이고 꽃은 음이 되었다. 한 떨기 외로이 핀 난이니 매우 외롭다.

❷

<ruby>李<rt>이</rt></ruby><ruby>晴<rt>청</rt></ruby><ruby>汀<rt>정</rt></ruby><ruby>寫<rt>사</rt></ruby><ruby>於<rt>어</rt></ruby><ruby>安<rt>안</rt></ruby><ruby>慶<rt>경</rt></ruby><ruby>山<rt>산</rt></ruby><ruby>谷<rt>곡</rt></ruby><ruby>祠<rt>사</rt></ruby>

화제해석

이청정(李晴汀)이 안경의 산곡사(山谷祠)에서 쳤다.

‖작품감상‖

이는 한 족에 세 개의 꽃이 피었다. 그리고 이 난은 절벽에서 허공으로 잎이 뻗은 난이다. 잎은 장단으로 음양을 표하고 꽃은 서로 등지고 있다. 잎에 굴곡을 주어서 살아 숨 쉬는 난초를 그렸다.

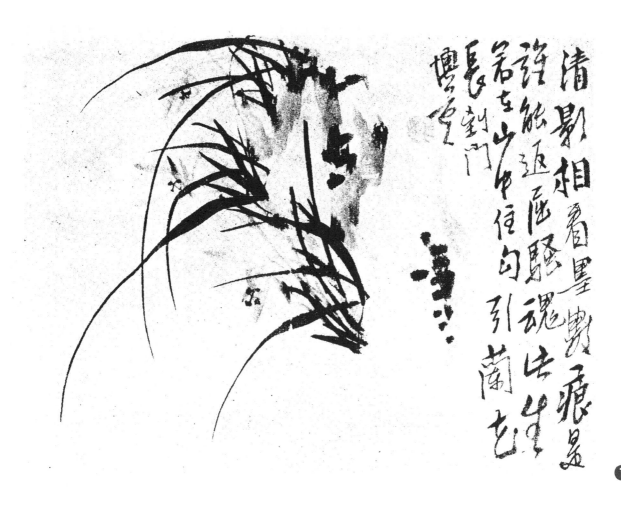

清影相看墨數痕是

誰能返匿驚魂此生

若在山中任句引蘭之

長到門

埠空

①

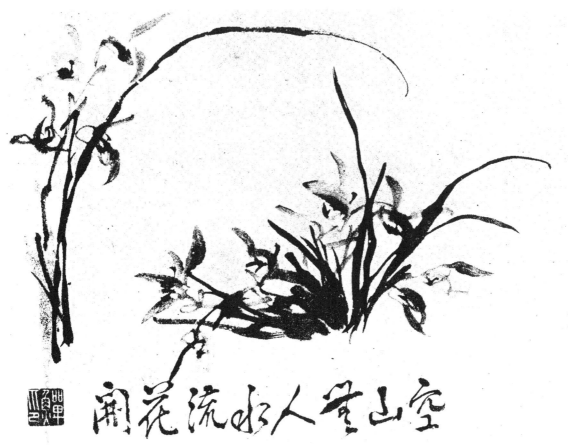

闹花流水人登山空

②

116

청(淸)의 이선(李鱓)의 난(蘭)

❶

畵題原文

_{청 영 상 간 묵 수 흔} _{시 수 능 반 굴 소 혼} _{차 생 약 재 산 중 주} _{구 인}
清影相看墨數痕 是誰能返屈騷魂 此生若在山中住 句引
_{난 화 장 도 문} _{오 색 인}
蘭花長到門 懊色人

화제해석

맑은 그림자를 몇 점 먹의 흔적에서 보니, 이는 누가 굴원의 혼을 돌이키려 함인가! 내가 만약 산에 산다면 난화를 끌어당겨 길이 문에 이르게 하리. 오색인(懊色人).

‖작품감상‖

절벽에 사는 난으로 세 족을 그렸는데, 획을 가늘게, 또는 길고 짧게 음양을 넣었다.

❷

화제원문

_{공 산 무 인} _{수 류 화 개}
空山無人 水流花開

화제해석

빈 산에는 사람이 없는데, 물은 흐르고 꽃은 핀다네.

‖작품감상‖

힘차고 구불구불하여 마치 용이 서린 듯하다. 긴 획과 짧은 획이 대조를 이루어서 음양을 연출하였고, 좌측에 긴 잎과 꽃을 넣어서 단조로움을 깨었고, 우측의 본란과 조응하게 하여 이상적인 난화를 연출하였다.

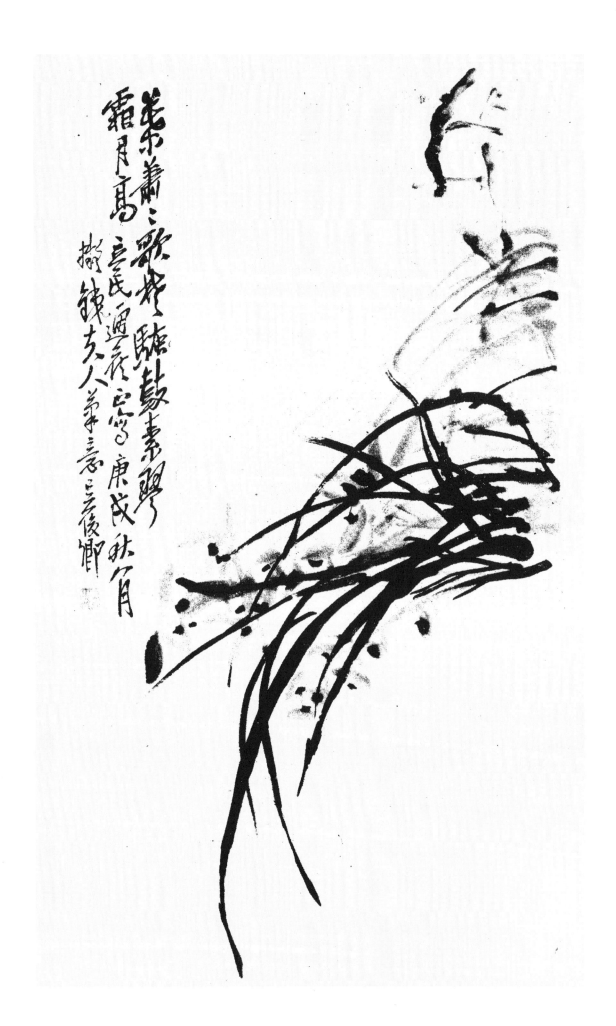

청(淸)의 오창석(吳昌碩)의 난(蘭) Ⅰ

畵題原文

_{엽소소} _{가초소} _{고소료} _{상월고} _{입민통청정사} _{경술추팔}
葉蕭蕭 歌楚騷 鼓素蓼 霜月高 立民通廳正寫 庚戌秋八
_월 _{의철부인필의} _{오준경}
月 擬鉄夫人筆意 吳俊卿

화제해석

잎은 소소(蕭蕭)하고 노래는 울적하고 북소리는 요료(蓼蓼)하고 상월(霜月)은 높이 떴네. 입민통청(立民通廳)에서 바른 마음으로 쳤다. 경술년 8월에 철부인(鉄夫人)의 필의(筆意)를 의모(擬摹)하였다.

‖작품감상‖

절벽에서 자생(自生)하는 난(蘭)으로, 앞의 난은 짙게 그려서 양을 표시하고, 뒤의 난은 담묵으로 쳐서 음을 표하였다. 좌측 공간에 화제를 길게 써서 좌측으로 한없이 빠져나가는 기운을 잡았고, 아래의 공간을 트이게 하여 시원함을 준 작품이다.

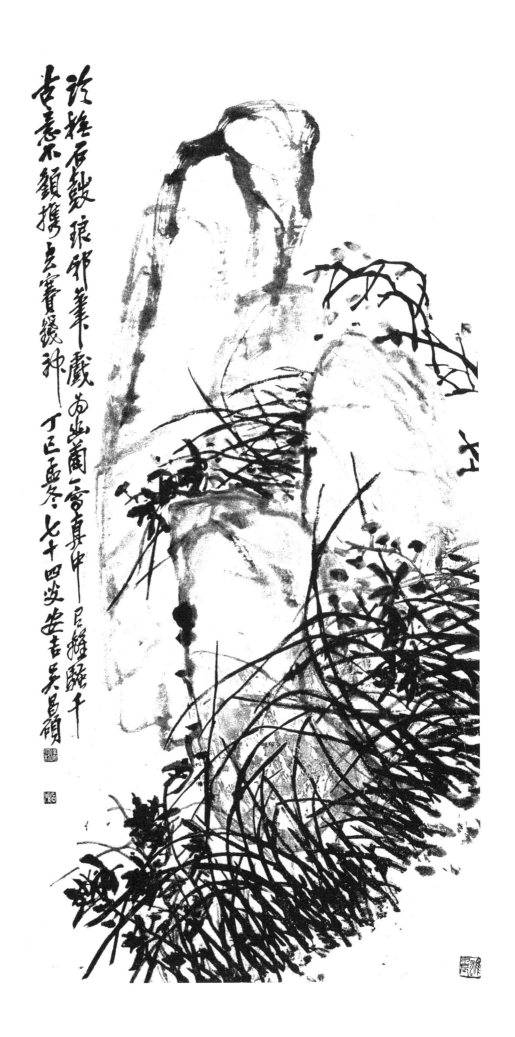

诊秘石皺琅邗筆戲
尚出蘭窠真中
古意不顓攜虛賽鐵神
員雞隙千
丁巳孟冬七十四歳安吉吳昌碩

청(淸)의 오창석(吳昌碩)[33]의 난(蘭) 2

畵題原文

論撫石鼓琅邪筆 戱爲幽蘭一寫眞 中召離騷千古意 不顧
攜去賽錢神 丁巳孟冬七十四叟安吉吳昌碩

화제해석

석고(石鼓)와 낭야(琅邪)의 필의를 어루만져서 장난삼아 하나의 유란(幽蘭)을 쳤다네. 중간에 천 년 전의 이소(離騷)의 뜻을 불어넣으니, 전신(錢神)과 겨루기를 돌아보지도 않고 휴대하고 갔다네. 정사년 맹동에 일흔 네 살의 늙은이 안길 오창석.

‖작품감상‖

이 난은 바위의 사이사이에 난 난초로 매우 많이 우거져 있다. 이는 사실적으로 그린 그림으로, 위의 작은 종(叢)과 아래의 넓은 종(叢)과 대조를 이루고 음양이 이루어졌다. 중간에 나무를 넣어서 꽃잎과 어울리게 하였다. 그리고 화제를 길게 내려써서 한껏 멋을 더하였다. 바위도 너무 난하지 않아서 좋다.

33) 오창석(吳昌碩) : 중국 청나라 말기의 화가(1844~1927). 석고(石鼓) 문자를 연구하였으며, 산수화를 잘 그리고 시문에도 뛰어났다.

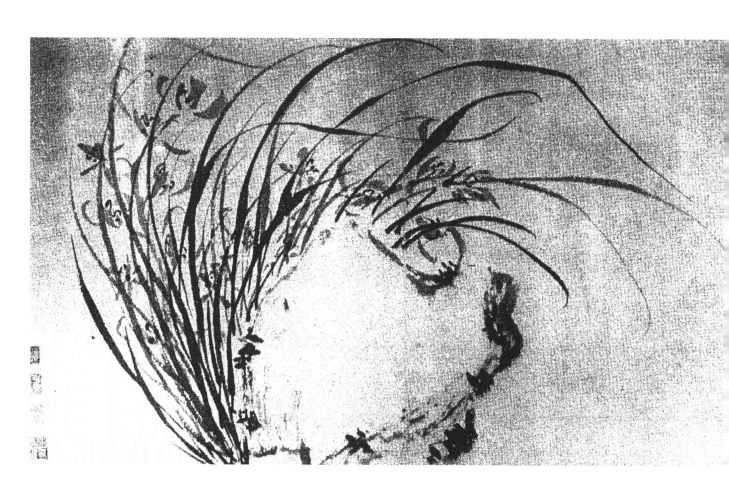

명(明)의 고미(顧媚)의 난(蘭)

畵題原文

화제는 없고 낙관(落款)만 찍었다.

‖작품감상‖

바위를 그리고 그 주위에 생겨난 난(蘭)을 그린 작품이다. 좌측에서 바람이 부니 모두 우측으로 향하였다. 좌측의 잎과 꽃은 길게 그려서 양(陽)을 만들었고, 우측의 난(蘭)은 꽃과 잎 모두 짧고 작게 그려서 음(陰)을 표하였다. 위의 방우영의 난(蘭)의 모형(模型)이 아닌가 생각한다.

현대의 난(蘭)

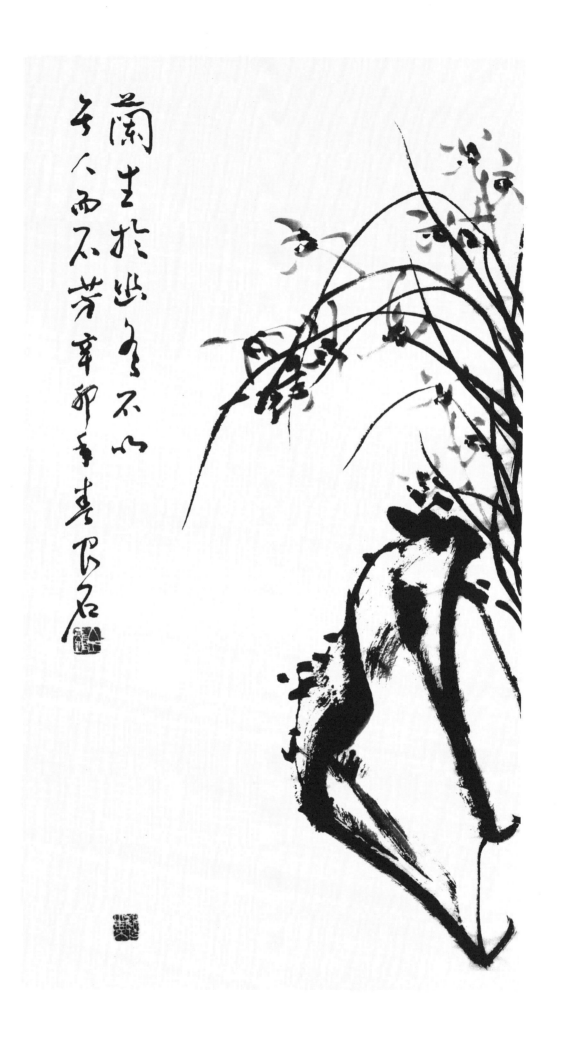

蘭生於幽谷不以
無人而不芳辛卯夏齊白石

간석(艮石)의 벽란(壁蘭)

畫題原文

<small>난 생 어 유 곡　불 이 무 인 이 불 방　신 묘 년 춘　간 석</small>
蘭生於幽谷 不以無人而不芳 辛卯年春 艮石

화제해석

난초는 그윽한 골에 살면서 보는 사람이 없더라도 꽃을 피우고 향기를 발산한다.

‖작품감상‖

이는 절벽에 사는 난초이다. 난 잎은 양이라고 하면 꽃은 음이 되었다. 꽃도 음양이 있으니, 무밀한 곳은 양이고 한미한 곳은 음이다. 좌측 하단에 유인을 찍은 것은 공간을 작품 속으로 당기기 위해서이다.

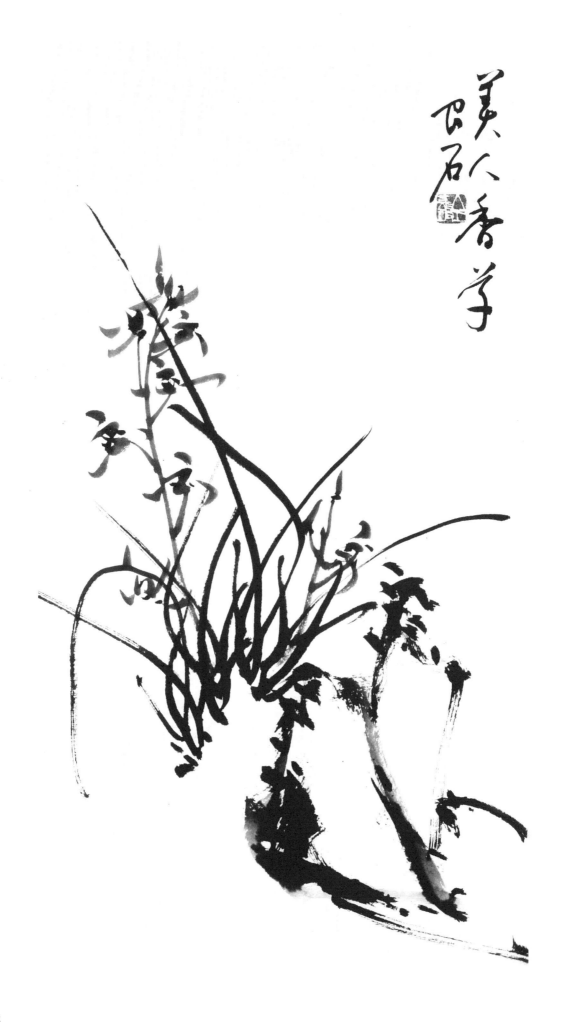

간석(艮石)의 석란(石蘭)

^{미 인 향 초 간 석}
美人香草 艮石

화제해석

미인인 향기 나는 난초. 간석(艮石).

‖작품감상‖

이는 석란(石蘭)으로 주(主)는 난이고 부(副)는 돌이다. 위에는 넓은 공간을 주고 아래에는 약
간의 공간을 주어서 밸런스를 마쳤다.

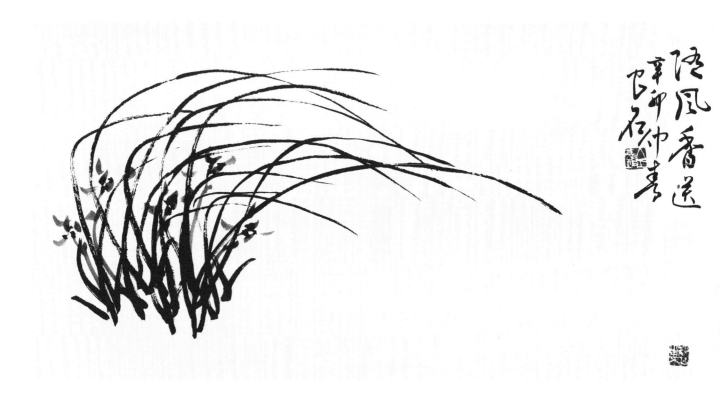

清風香遠
辛卯仲秋
白石

130

간석(艮石)의 풍란(風蘭)

畵題原文

<ruby>隨<rt>수</rt></ruby> <ruby>風<rt>풍</rt></ruby> <ruby>香<rt>향</rt></ruby> <ruby>送<rt>송</rt></ruby> <ruby>辛<rt>신</rt></ruby> <ruby>卯<rt>묘</rt></ruby> <ruby>仲<rt>중</rt></ruby> <ruby>春<rt>춘</rt></ruby> <ruby>艮<rt>간</rt></ruby> <ruby>石<rt>석</rt></ruby>

隨風香送 辛卯仲春 艮石

화제해석

바람을 따라 향기를 보낸다. 신묘년 중춘에 간석(艮石)이.

‖작품감상‖

명(明)의 고미(顧媚)의 난(蘭)을 보고 모방하여 그린 난이다. 매서운 서북풍이 부니, 모두 동남으로 기울었다. 길게 치려다 보니 모두 실 난이 되었다. 우측의 하단에 유인을 찍어서 빠져나가는 기운을 잡아매었다. 난잎 속에 난화가 아름답다. 물론 향기도 싱그럽다.

蕙蘭九莖

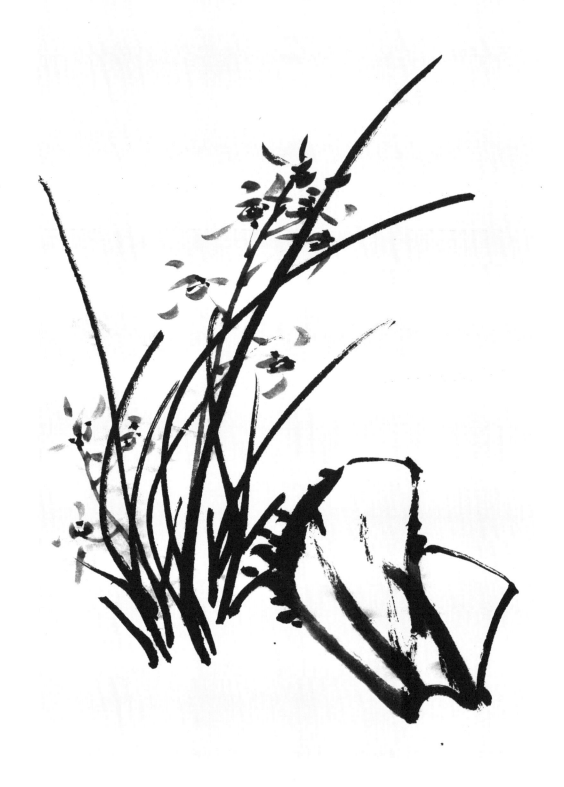

간석(艮石)의 석란(石蘭)

畵題原文

^혜 ^란 ^구 ^경　^간 ^석
蕙蘭九莖　艮石

화제해석

혜란(蕙蘭)은 꽃이 아홉 개가 핀다. 간석이 쳤다.

‖작품감상‖

　이는 예서(隷書)로 제(題)를 한 것이 특이하다. 돌은 작게 그리고 난은 크게 그려서 주종(主從)의 관계를 설정하였고, 잎을 길고 힘차게 그려서 양을 표하고, 꽃을 옅게 그려서 음을 표하였다. 밑동을 그리는데도 착락이 되게 그려야 한다. 너무 가지런하면 인위가 되어서 좋지 않다.

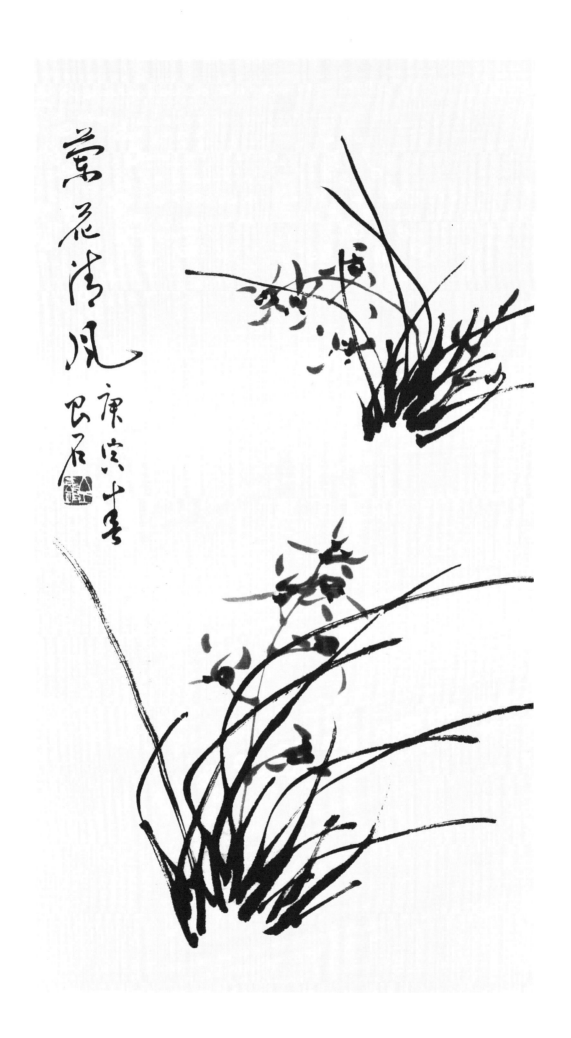

134

간석(艮石)의 쌍란(雙蘭)

畵題原文

^{난 화 청 풍 경 인 춘 간 석}
蘭花淸風 庚寅春 艮石

화제해석

　난화(蘭花)에 맑은 바람이 인다. 경인년 봄 간석(艮石)이.

‖작품감상‖

　아래의 난화는 왼쪽에, 위의 난화는 오른편에 그렸다. 아래는 난총(蘭叢)이 크고 위는 난총(蘭叢)이 작으니 음양이 되었다. 상하의 꽃도 매한가지이다.

葉似扈予蕙似夫夫辛卯之春良石

136

간석(艮石)의 난(蘭)

畵題原文

난 사 군 자　혜 사 대 부　신 묘 지 춘　간 석
蘭似君子 蕙似大夫 辛卯之春 艮石

화제해석

난초는 군자와 같고 혜초는 대부와 같다. 신묘년 봄에 간석(艮石)이.

‖ 작품감상 ‖

　이는 반절지에다 시원하게 그린 난으로, 아래의 난총(蘭叢)은 크게 그리고, 위의 난총(蘭叢)
은 작게 그려서 음양을 넣고 동시에 참치부제(參差不齊)를 넣어서 미(美)를 창출하였고, 상중
하로 공간을 시원하게 넣어서 소통이 잘 되게 하였다.

−명문당 서첩❼−

사군자난첩
(四君子蘭帖)

초판 1쇄 발행 2011년 9월 15일
초판 2쇄 발행 2020년 7월 10일

편 역 | 전규호
발행자 | 김동구
발행처 | 명문당(1923. 10. 1 창립)
주 소 | 서울시 종로구 윤보선길 61(안국동)
 우체국 010579-01-000682
전 화 | 02)733-3039, 734-4798, 733-4748(영)
팩 스 | 02)734-9209
Homepage | www.myungmundang.net
E−mail | mmdbook1@hanmail.net
등 록 | 1977. 11. 19. 제1~148호

ISBN 978−89−7270−990−9 (94640)
ISBN 978−89−7270−063−0 (세트)
15,000원

■ 하담(荷潭) 전규호(全圭鎬) 선생의 저서(著書) ■

자원고사성어(字源故事成語)

고사성어(故事成語)와 사자성어(四字成語)가 같이 혼합되어 있으며 고사(故事)부분이 뚜렷한 문장은 고사를 붙여 독자의 이해를 도왔다.

• 4×6배판 / 값 15,000원

서예감상과 이해

서예를 잘 모르는 사람들에게 서예의 이해를 돕기 위해 쓴 책

한문의 전서(篆書), 예서(隸書), 행서(行書), 초서(草書)를 비롯하여 중국과 우리나라의 뛰어난 서예가와 문필가들의 작품을 엄선하여 한 점 한 점 자세한 해설을 붙여 독자가 이를 쉽게 이해하도록 하였다.

• 신국판(양장) / 값 12,000원

● 서예작품을 창작하는 안내서 ●
서예창작과 장법

한국 서예서적에서 선대 서현(書賢)들의 작품에 해설을 붙인 책은 아마도 이 책이 효시가 될 것이며, 서예의 흐름을 빨리 파악하게 되어 서예를 연구하는 연구생들에게는 서예의 복음서가 될 것이다.

• 신국판(양장) / 값 15,000원

● 서법 초년생들을 위한 장법 안내서 ●
예서장법(隸書章法)

서예를 창작해야 할 것인가를 알려주고 음양오행의 원리에 입각하여 장서를 해석하고, 장법이론과 작품 품평을 수록함.

• 크라운판 / 값 15,000원

서묵보감(書墨寶鑑)

서예인들이 서예문구(書藝文句)를 고르는 데 있어서 가장 알기쉽고 편리하게 꾸민 책

휘호(揮毫)하기에 가장 적합한 문구 1,400여개와 사군자(四君子) 화제 250여 문구(文句)가 들어 있어서 서예인들이 언제라도 뽑아 쓸 수 있는 복음서가 되는 책이다.

• 대국전(양장) / 값 35,000원

증보 초서완성(草書完成)

현재 중국에서 통용되는 간자적(簡字的) 행초(行草)를 선별하여 가장 빠르고 배우기 쉬운 방법으로 엮었다.

초서를 알면 자연히 간자도 알게 될 것으로 생각하여 한자와 간자를 적절히 섞어 편찬함.

• 신국판(양장) / 값 15,000원